第一章　中国山水绘画发展史略

如果追溯山水画的雏形到新石器时代，那么马家窑山水陶中的涡旋纹（先民对黄河大水旋涡波动描绘）算是山水绘画的广义概念了。马厂类彩陶中的锯齿纹也可看作是上古先人对连绵山脉的描绘。山东莒县出土的"灰陶尊"上刻有的"日月山形图"，同样可以让我们的山水画追溯到新石器时代。山形、水形的图案在后来出土的夏商周文物中也都一一被发现，在此不作赘述。

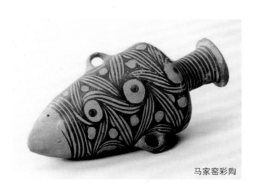
马家窑彩陶

青铜器云雷纹

每一件优秀的艺术作品都深刻地表现出其背后的精神思想。与彩陶纹样一样，"人类自身繁殖""祭祀""神通天地"等命题一直延续到"三代"，并成为"青铜时代"最主要的精神内涵。"三代"青铜纹样在一定程度上继承了彩陶纹样并不断发展，比如彩陶涡旋纹演变为青铜器方旋纹等等。熟悉中国美术史你就可以发现，当人类文明发展到一定阶段，山川草木自然会被当作人类表达情感的对象。虽然先秦时期的山水画资料非常稀少，但我们至少能从已出土的上古文物中，发现山水绘画的雏形。

第一节　秦汉山水绘画总体特征

秦朝历经二代，在短暂十几年的统治下，山水绘画达到了空前的繁盛。大量豪华宫殿的建造推动了它的发展。现今虽没有遗留下秦时的绘画实图，但从一些史料的记载和汉代的阁楼画笔法中我们也可以联想一二。关于秦代山水画的记录有《拾遗记》等，其中《四渎五岳列国图》的画法记载为："始皇元年，骞霄国献刻玉扇画工名匠，使含丹青以漱地，即成魑魅及鬼怪群物之象；刻玉为百兽之行，毛发宛若真矣。方寸之内，画以四渎五岳列国之图。"

两汉注重绘画"成教化，助人伦"的功用，正因为如此，其对历史题材、羽化升仙、宫廷宴饮、嫔妃歌舞、狩猎农耕等主题的描绘，使人物画处于主流地位，山水画只能作烘托主题的背景之用。《鲁灵光殿赋》曰："图画天地，品类群生，杂物奇怪，山海神灵"，可以看到在神灵主题绘画中以山水杂物为配景的绘画风尚。此外，在大量的经史故事主题的绘画中，也有山水草木、亭台楼阁等背景绘画的描绘。总体而言，两汉至三国两晋时期，人物画基本在画坛上占据主导地位。到了魏晋时代，随着崇尚"三玄"思潮的兴起，人们通过寄情于自然来表达"畅神""澄怀味象"等观念，对山水草木的描绘也逐渐摆脱了晋代人物画附属的配景功用，逐渐走向独立审美之路。

汉代宴饮画像砖汉画像石

第二节　魏晋山水绘画总体特征

魏晋南北朝不同于先秦诸子主要阐述各家学说而略品评于艺术审美，其作为中国历史上第二次大规模的哲思变革期，晋人开始对儒家王道政治、道德人伦进行反思，以此重返"老庄""玄学"，这种宇宙人生观也影响了当时的文化艺术。而汉末魏晋随着佛学东渐，佛家精深的心性思辨又极大地推动了魏晋乃至之后两千多年的中国文化审美思潮，引导着山水画的发展演变。本书将着重强调儒释道三家文化之根的"心性学说"与山水绘画之间的"体、用"表达和"理、事"关系。

三家心性思想的首次碰撞使晋人在先秦心性学说的基础上继续发展，直接外显于晋人艺术作品和审美意向中。山水绘画一度成为文学艺术的中心命题，并一直伴随其发展并成为本质内涵之一。文人士大夫对山水艺术的品评与直接参与，使晋人山水画达到了一个重要高度。从晋人山水画中的技法图式与意境表现中可以清晰地看出山水与心性内涵的"体、用"关系。而从晋人理解的"模山范水"中又可以看到这种由内心而发的谐和气化的画迹，同时也可以看出晋人对心性内涵的理解已初具成熟。

在此之后，唐代李嗣真品评顾恺之："顾天生才杰，独立无偶……思侔造化，得妙物于神会"；张怀瓘品评顾恺之"顾公运思精微，襟灵莫测，虽寄迹翰墨，其神气飘然在烟霄之上，不可以图画求求"；张彦远品评顾恺之"迹简意淡而雅正，天然绝伦"[1]。从这些文字中也可以清晰看到心性内涵与山水绘画的"母体""子用"关系。

摆脱汉儒禁锢而追求个性之美的晋人，始终以虚灵的心境体会着佛、道的谐和之气，感受着来自自然的"得妙物于神会"与"镜中游"。这种对山川河岳的空明意趣、晶莹幽

深的自然之性体悟，正是晋人"澄怀"之心、"运思精微"的外显。晋人特有的"迹简意淡而雅正，天然绝伦"的意境大美也在山水诗、山水赋中体现。

"空潭写春，古镜照神"式的心性追求，使得一大批文人士大夫专注于山水绘画创作，极大地催化了山水艺术的独立发展，并物化着山水诗、赋中的意境大美，从而体现宇宙天地气化的生命本质。

"虽寄迹翰墨，其神气飘然在烟霄之上，不可以图画问求"，这说明了晋人在山水画上追求一种由自性而发的气化生机。同时，晋人的山水画理论也预示着山水画艺术在美术史上的最终确立。

山水画真正意义上的开创应归于顾恺之和戴逵父子。顾恺之（346—407），著有《魏晋胜流名赞》《画记》。《画云台山记》一文，体现其成熟的山水画构思和具体山水画技法范畴："山有面，背向有影"，"下有洞，景物皆倒作"，山分阴阳虚实，水呈倒影梦幻，说明晋人已形成了特有的山水绘画观察方法。戴逵是东晋的人物画家，其山水也极其精妙。其子戴勃更是一位专攻山水的画家，《历代名画记》中称其山水甚胜过顾恺之。

"清天中凡天及水色，尽用空青，竟素上下以映日"，这种上下天地用青或螺青进行层层渲染的画面效果，正是晋人创造的山水绘画技法，同时也是晋人理想中的"此中有真意，欲辩已忘言"（陶氏）、"山水质有而趣灵"（宗炳）空明玄幻的意境大美追求。而顾恺之对"千岩竞秀，万壑争流，草木朦胧其上，若云兴霞蔚"的体悟也正是其对于"超然玄远""灵境返照"的无限向往。

晋人的心性体系，还有"涤除玄鉴""坐忘""反求诸己"等有关心性修为的思维体验，我们从现在流传下来的作品中都能感受到这种宇宙谐和气化、山水意境大美的时空观。

现存故宫博物院的宋摹本《洛神赋》挂在顾恺之的名下，画面透出的整体气息哀明雅正，体现了晋人对仙境的精神向往但又蕴含着对现实社会的失落和哀怨。不谈画中精湛的人物描绘，就其中只是起到烘托作用的山水草木等符号，我们仍可以看到晋人所特有的技法特征和对汉画的传承与修正。

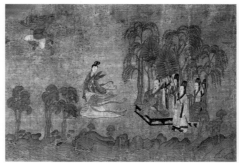
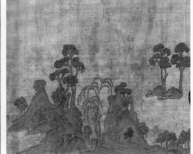
传顾恺之《洛神赋》，画面透出的整体气息显现了晋人对宇宙人生至深的精神向往

1.　灵动飞扬之线型与宇宙谐和气化的"体、用"表达

从现今发掘的汉墓壁画中，我们可以看到汉代山水符号的一些描绘手法。如烧沟村61号汉墓壁画中的山石，以快速摆动的墨线勾勒而成，粗犷古拙、气势奔放。但卜千秋的伏羲、女娲和朱雀等的用笔和线型就相对谨劲流畅，形似刀口。

卜千秋壁画用接近"刀口"的线型、淋漓痛快的节奏勾勒出物体造型，这种习惯直接影响了嘉峪关魏晋墓室砖画以及北魏、东魏、西魏的敦煌壁画的画风，从中可以看出中国绘画从一开始就是笔墨生动、讲究节奏、博大气势的"脱略"之象，同时也可推测出中国绘画的终极目的便是表达一种由内心而发的宇宙人生谐和气化的生命意识，而非简单的对表相的描摹。

如此，以一种"乘之气，御飞龙，游乎四海之外"的庄子式的自由、逍遥和以"怒而飞，其翼若垂天之云，其背不知几千里"的力量与气势来追求"道"的本质、秩序、逍遥于"道"的快乐，这种以"灵动飞扬"的线型表现出的生命意象和"书写性"绘画方式，正是中国绘画最本质的内涵。

粗狂古拙烧沟村汉墓线型　　　　卜千秋汉墓中的灵动"刀口线"线型

魏晋壁画中的山石"刀口线"运用　　敦煌北魏壁画中的山石"刀口线"运用

2. 书写线型、物形气化与宇宙谐和气化的"体、用"表达

汉T形帛画的笔线表达类同于楚帛画。从《人物夔凤图》《人物御龙图》可以看到：画面显要位置的凤尾用绵长顿挫又"灵动飞扬"的笔形勾勒而成，使画面呈现出内敛的气息。这种线型与"物形气化"的造型结合而成的意象，同样可以从"曾侯乙"青铜艺术中感受到。

晋人传承了这凝聚气韵、雄秀兼备、圆润飞扬的书法骨线与古朴的造型特征，以及两者相结合的技法图式，在《洛神赋》山水部分的描绘之中能够清晰地看到。其笔（笔墨体系）、形（造型体系）在山水画草创期的画风印痕，正是"清淡析理"的山水画终极目标，晋人不断地观照自身心性，探求天地间至深的哲思。在"线、形"关系上，它体现了晋人特殊的"简约玄澹，超然绝俗"的审美意蕴。而这种用绵长顿挫又内含灵动飞扬的线型所造就的物象，恰恰表现出万物之间的气化谐和与转化、代代传承和延续。

楚画中的灵动飞扬线型　　　曾侯乙　　　汉T形帛画中的绵长线型

3. 平铺式构图与循环往复的时空观的"体、用"表达

对晋人山水性绘画有直接启发意义的构图有：河北安平县东汉熹平五年《君车出行》墓壁画。此画也是将战国《燕乐狩猎水陆攻战壶》这类青铜环形构图"平展"后的重新发展。

东汉《君车出行》墓壁画　　　战国《燕乐狩猎水陆攻战壶》

晋人的这种前、中、后平铺式构图和"咫尺千里"构图审美，表达了宇宙谐和气化和循环往复的时空观，更是晋人对三家心性思想"宇宙本体"的体悟：内心与宇宙万物的不断交流、自然本性和生命意识的觉醒。

而《洛神赋》图在此种构图上发展为长卷：从左到右用山石、树岸来隔断，形成前后贯通又相对独立的空间，分别描绘画中的故事情节。前、中、后构图利于表现"人间与天堂""现实与理想"，也是晋人理想中的"气化空间"，每一层次都相互独立又整体连贯，形成和谐与气势。在《洛神赋》图之后出现的山水手卷如王诜的《渔村小雪》《烟江叠嶂》王希孟《千里江山》等图都采用了这种气势连绵、循环往复的艺术手法。

在经营位置上，晋人延续并发展了战国水陆攻战壶的连续性带状结构，但一改"细饰犀栉"的图案化装饰，将原有的"装饰带"上下穿插融为一体，并趋于一定的方向、节奏，形成"气脉带"；又虚实结合，使画面被切割后的空白区域形成丰富的"负形"，优雅不失刚强。这种循环往复的四维时空概念同样可以在北魏、东魏、西魏敦煌壁画中看到。

晋人传承这种由上古而形成的法则，在历代绘画中被不断修正和运用。其目的在于描绘出以自性为出发点的自然万物的谐之"气"，表达一种意境大美，并将晋人理想中的"千岩竞秀，万壑争流，草木葱笼其上，若云兴霞蔚"（顾恺之），"从山阴道上行，山川自相映发，使人应接不暇，若秋冬之际，尤难为怀"（王献之），"非唯使人情开涤，亦绝

《洛神赋》图中的前中后，循环往复空间　　　《千里江山》图中的前中后，循环往复空间

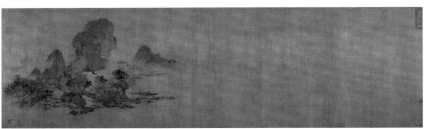

《烟江叠嶂》前中后，循环往复空间表达

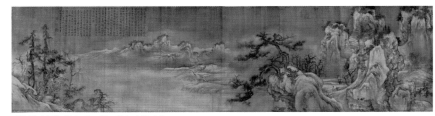

《渔村小雪》前中后，循环往复空间表达

日月晴朗"（王司州）对于宇宙天地间心性的体悟用精微的"图形"外显。而且这种外显正是通过"会心处不必在远，翳然林水，便自有濠濮间想也，觉鸟兽禽鱼，自来亲人"（简文帝）的画面表达浩渺宇宙天地的"玄对"和"真意"。

由于当时墨法还未出现，其笔墨和造型体系只能建立在空勾无皴、无墨上，加上"空间处理"基本上能够支撑起一张完整意义上的山水画作。这就是草创时期的山水画技法体系，有待于后人的不断丰富与发展。需要指出的是，山水画的技法体系从一开始就是为人们内心理想的、宇宙自然谐和气化的生命意识和意境大美所服务的，而这意境大美正是古人传承于上古的宇宙人生观、物物气化谐和的思想，也是在三家文化的滋养基础上，深层理解与拓展的心性本质内涵。也就是说，中国绘画的技法图式、意境大美的追求都归于心性体证这一中心内涵。传承上古文化中的宇宙天地万物的本质，从一开始就决定了这种"法尔如是"的本性。

笔线的"灵动飞扬"就是要充分地表达宇宙万物灵动气化的万物本性，并赋予其一种笔墨独立的审美价值。后来的荆浩也是在此意义上丰富与发展了用笔的概念："笔者，虽依法则，运转变通，不质不形，如飞如动"，"不质不形"就是要求不拘泥于对象的外形质地，表现出宇宙气化的天机之动；而对物象"形"的"胀鼓鼓""肉墩墩"的塑造，同样在于深刻地描绘出宇宙物物气化、物间谐和接的"物形气化"的感受；再通过"循环往复"的四维时空处理，主动地表达出心性感悟、观照下的"晶莹幽深""得妙物于神会"的"镜中之游"，以及一种"空明意趣""意淡雅正"的意境大美。

克孜尔壁画中的浓重色彩、结构繁复、重装饰性、细密的体证

4. 转粗犷为谨细的画风与晋人心性的"体、用"表达

汉末佛教东渐，带来了希腊、波斯、印度佛像风格，特别是绘画（细密画）作品，其谨细、工整的风格，对晋画影响深刻，最终形成了既有壁画的精致考究又不失汉画的粗犷大气的"晋人画风"。

从克孜尔、克孜尔尕哈、库木吐拉等新疆库车到拜城一带的佛教壁画中，我们可以看到这种外来艺术风格特征：浓重的色彩配置，多纹样、多装饰花样，画面结构繁杂、密集、谨细、工整。

这种装饰性的壁画，正因缺少汉壁画中灵动飞扬、顿挫有力的骨线，从本质上是有别于中国绘画的，在对气韵的处理上也稍显呆滞、缺乏生机。晋人是取两家之长而避两家之短的：吸收希腊、波斯风影响下的印度佛像绘画中丰富、谨细、安静的画面气氛，修正了汉壁画过于粗犷的画风，又吸收其丰富的画面结构来充实楚帛画、汉壁画过于简单的画面穿插；同时，抛却印度"细密画"中缺少生动气韵的装饰性图案，延续汉壁画中的骨法用笔，使气韵生动的笔法在"静气"的"细密"画风上添加出"内动"生命力量，使其动静相济，雄秀相济，表现了晋画与宇宙天机之动的深刻体用。

自晋人始，中国绘画一变汉画的粗犷为雄秀兼备、刚柔相济，这一审美品格一直影响到后来的唐宋山水绘画创作中，并代代相传，丰富发展。

这种"内省"的审美品格，正是老庄哲学对于宇宙"道、气、象"的"有、无、虚、实"经过心性上的"涤除玄鉴、坐忘"后而体味到宇宙天地万物的"妙"。老庄式的宇宙谐和气化思想消融了人为的对立概念：阴阳、静动、主客、感思、虚实、有无、乐悲、刚柔、形神、师心与师物、情与景，通可以气化谐和。这种观念用于艺术创作中，所有轻重、大小、方圆、曲折、短长、疾徐、哀乐、刚柔、速迟、高下、出入、疏密等均可以相济相容、对立统一。老庄指出物物链接在虚处，虚处在于妙处，微妙处更在"虚无""象罔""象外"

而在"人"的要求上，画者自身的心性修为也要达到与天地万物对应的气之运行，才能使作品具有宇宙深层的内在生命力。文艺最高的追求也是阴阳气化相济而成的和谐大美，其模式正是人心→自然万物→宇宙天地的循环往复的"修心"过程。

另一方面，这种"内省"画格也受到儒家思想的影响。晋人的审美虽然偏于老庄哲学及其艺术影响，但其对儒家的内在依赖也没有消失。玄学后期的向秀以及通儒释道的宗炳等就一直在调和三家之间的矛盾，融其所长。儒家认为一切"人事"均应融入在秩序稳定的整体之中，其中万事万物虽依一定的格式发生，而形成相对的独立性（个性），但事事之间都存在普遍的联系（共性），对应于阴阳五行的谐和气化结构；艺术之"性德"更应该是"君子听之，以平其心，心平德合"（晏婴）的"和声"，因为这种"乐而不淫，哀而不伤，怨而不怒，忧而不困，乐而不荒"之"和"能使人心平，这种平和中正之"心"影响了国家政治的稳定、人伦道德的稳定，故而"中正和雅、致中和"正是儒家思想在具体艺术作品中的自觉要求。

"发乎情止乎礼、温柔敦厚"是儒家诗、乐的本质内涵。英雄合一、奇秀相兼、雄淡相溶、刚柔相济、阴阳相合、阳刚阴柔之合美，壮美优美之兼容，雄深雅健之集一、豪放含蓄之相融，也同样是对宇宙天地、自然万物、人心的整体气化谐和的深化理解，并投射在艺术中的审美需要，如此形成人心→艺术→政和→社会→自然万物→天道的儒家式的和谐秩序的循环往复，也使之后的晋唐五代的山水艺术的精神内涵同时统摄在"老庄""孔孟"之道中，宋代的山水绘画品格更是集于三家，外显出一种"中正和雅""超逸清冷"的"庙堂之气""禅意之气"。

5. 晋人清淡的设色审美与晋人心性的"体、用"表达

从书画色彩上来讲，晋人一方面深受佛、道玄淡思想以及这种思想下的艺术审美影响，魏晋般若的"一切有为法，皆如梦幻泡影，如露亦如电，当作如是观"、老庄的"五色令人目盲、无为之为、无味之味、恬淡为上、胜而不美"等思想，加上当时盛行的"虚无、清淡、妙真"的"玄学审美"，使晋人一改汉画（汉壁画色彩多用墨、锗石、朱砂、白粉）和西域绘画的浓重色彩；另一方面，又受到孔孟儒家"中正和雅、致中和"等审美影响，因此晋人开创了一路设色清雅、意味悠长、"哀、明、和、雅"的设色审美。这种晋人设色审美对唐代二李的金碧、青绿山水发展，两宋山水的稍赋淡彩，元、明、清浅绛山水的设色审美产生了巨大的影响。

如此，晋人完成了中国山水绘画史上的意境、技法图式的关键转折：一种由自性而发的反映宇宙谐和气化的"真性"，并由高难度书写笔线支撑下的（笔）、精致考究的（谨细风格）、气韵生动的"物形"塑造（形）且经得起反复推敲布局的（空间）、赋色清淡的（设色）山水绘画图式体系。

《洛神赋》中深受三家心性内涵影响的清淡设色审美

以上五点可以分析出晋人首创山水的本质特点。一方面从总体上来讲，山水技法图式归于山水意境大美的表现，山水意境大美于心性的观照；另一方面，山水绘画的顺势而出，其技法图式的开创也有着绘画自身的发展规律。通过"细读"，我们可以看到《洛神赋》图（以下简称《洛》）在技法特征上的传承与发展。

《洛》图中最具山水符号化的莫过于树石、云水了。

其树木描绘手法一变汉画中的单一装饰，多达五类：夹叶柳树、银杏叶式、花头式一、花头式二、蒲公英式。

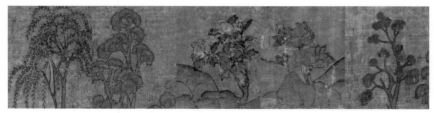

夹叶柳树、银杏叶式、花头式一、花头式二、蒲公英式

画面以夹叶柳树、银杏叶式为主，辅以蒲公英式，穿插在整幅长卷之中，又以花头式一、二点缀其间。笔法精致细腻，用几乎等同于人物画粗细的线条、绵长而抑扬顿挫的笔法勾勒出树木，内含灵动飞扬之势表达了树木的内在生命力，在出枝转折处自然"分笔"，在统一的粗细笔线下又时时流露出自然微妙的变化。笔线的运用是如此地精妙，至今还是让人叹为观止！这正是顾恺之"运思精微，襟灵莫测"，对山水自然中的物物气化生动而谐和的"迁想妙得""以形写神"，也正是"虽寄迹翰墨，其神气飘然在烟霄之上，不可以图画问求"的晋人"任情恣性"人格的外化，树树之间以气贯连，或揖或背，或承或让，或挑或剔，充满气之势态和生命轨迹。

晋人"清淡析理"的绘画终极目的、物物间气化的"形神兼备"在《洛》图中展现得惟妙惟肖。整幅画面透露出清莹之气，树树之间宛如缓缓互动，一派安闲舒适、"简约玄澹、超然绝俗"的意境之美。宗白华讲："这种幽深、清远无味的玄远的自然美感、哲学思想正是表达了晋人对宇宙谐和气化的质朴之美的'微妙玄通'。具体在艺术作品中，乃能表里澄澈，一片空明，建立最高的晶莹的美的意境，创一个玉洁冰清、宇宙般幽深的山水灵境"[2]，这是晋人的理想之美，更是他们的人格之美。

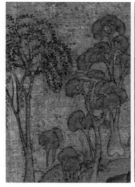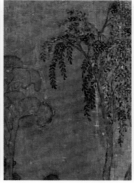

树树之间、云气之间都以气贯连，或揖或背，或承或让，或挑或剔，充满气之运势和生命轨迹。

整个魏晋南北朝之中，在大量的山水实践上撰写理论并上升到"道"的范畴的当首推宗炳、王微。"西涉荆巫，南登衡岳，结宇衡山"，一生"好山水爱远游"、绝意仕途的宗炳，青壮年时期做了大量山水记录，晚年"老疾俱至，名山恐难遍睹，唯当澄怀观道，卧以游之"。宗炳是集佛释道于一身的隐逸高士，由青年时期"欲怀尚平之志"转为不满足于儒学，随即皈依庐山名僧慧远大师（净土宗初祖，宗炳与桓武帝同为慧远"神不灭论"的主要支撑者），以道、儒思想理解佛教经义，又用佛教思想释读道家经典，融会贯通于"三家"。

宗炳在《画山水序》中便直截了当地表达了儒、道的相融："圣人含道应物，贤者澄怀味象。至于山水，质有而灵趣，是以轩辕、尧、孔、广成、大隗、许由、孤竹之流，必有崆峒、具茨、藐姑、箕、首、大蒙之游焉。又称仁智之乐焉。夫圣人以神法道，而贤者通；山水以形媚道，而仁者乐。不亦几乎？"一个拥有修养、恬淡胸襟的画者正是通过"忘斋""静虑"等具体心性修行"去欲"，并透过世之表相深入把握"道"的真实秩序。澄怀的目的就是运用"道"的本质规律，用心性直接观照（味）自然山水（象），随之产生的山水绘画便是澄怀味象后自性的自然显现。所以"味象"过程是心性的观照过程、是"傥气怡身""万趣融于神"的"畅神"过程，更是用"内心"体悟万物微妙之"味"的过程，也和王微"望秋云，神飞扬，临春风，思浩荡，虽金石之乐，珪璋之琛，岂能仿佛之哉"有着异曲同工之处。宗炳向后人表明一条山水绘画终将达"道"的修行途径——"澄怀观道""澄怀味象"，而之后的宋人在笔墨和技法图式"万法皆备"的同时，其绘画的意境大美、艺近乎道等都是从本质上延续发展了魏晋审美的精神内涵。

宗炳在此不但是老庄"涤除玄鉴""坐斋"在山水画中的体现，而且他也时常将老庄比对魏晋般若学，在《明佛论》里宗炳指出："……佛理之伟，精神不灭，人可成佛，心作万有，诸法皆空，宿缘绵邈，亿劫乃报乎？……世人又贵周、孔、《书》《典》……今以茫昧之识……唯当明精暗向……以佛经为指南耳。彼佛经也，包《五典》之德，深加远大之实，含老庄之虚，而重增绝空之尽。高言实理，肃焉感神，其映如日，其情如风，非圣谁说乎？谨推此之所见，而会佛之理，为明论曰：……若老子、庄周之道，松桥列真之术，信可以洗心养身……"[3] 如此宗炳将绘画终极目的与儒释道心性修行及其修行方式完全打通连接在一起。

观察自然山水的过程、创造山水画的过程、赏析山水画的过程就是自身对于老庄之"道""佛性本体"以及儒家"天道"的自性观照、体悟的过程（宗炳眼里的三者，特别前二者是同一异名的）。而三家之"道"的本质正是宇宙气化、谐和秩序以及气之运动而变幻出的万物，虽大小长短等表相不同，但本性同一。所有宇宙万物，包括人，都有着"大道"一样本性——谐和、气化、秩序。如此，山水绘画便带有作为观道、悟道的精神媒介，借此无限地追求谐和气化、秩序之大美的"法尔如是"本质。

绘制山水画的过程也是"近乎道"的心性修行过程，也即追求进乎气化大美的物物关系。"圣人含道映物""山水以形媚道"的要求，同时也是要求画者长期地、不断地去欲念，洗心养性，因为"澄怀味象""观道"的唯一前提就是心性的澄净与虚怀。

王微则一语道破山水绘画终极目标：表达出宇宙谐和气化——"图画非止艺行，成当与《易》象通同体"。是故山水绘画"非以案城域，辩方州，标镇阜，划浸流""批图按牒，效异《山海》"，而是从心性观照上"以一管之笔，拟太虚之体，以判躯之状，画寸眸之明"的"写山水之神"。山水画"岂独运诸指掌，亦以神明降之""横变纵化，故动生焉"[4]。

南齐谢赫总结前人画论、画说，对绘画提出"六法"，其影响力一直延伸到当今，成为中国绘画核心要求和品评标准：气韵生动、骨法用笔、应物象形、随类赋彩、经营位置、传移模写。其中气韵生动为总纲，也总结了上古至汉的绘画审美习惯并统领以下五法。首先上承宇宙气化运动的本质概念，引申至绘画及其品评，直接指出中国绘画追求的本质正是宇宙谐和气化的深层生命本源，同时深受老庄思想影响，注重虚灵之处。气之运动在实处的象，更在虚处的象，自然万物生灵的气韵生机正在这虚灵、空虚之中。艺术作品由造景而获得意境的目的正是描绘实中有虚、虚中含实、虚实合一的气之谐和运动。只有"涤除玄鉴"般的自性体证才可超越物欲，体悟到"气化"的深妙内涵，达到"道通游于海外"的虚灵之境。

第三节　隋唐山水绘画总体特征

三家心性思想的融合，使隋唐在魏晋心性基础之上以更加包容的姿态大踏步向前。其"庙堂之气"直接折射在展子虔、二李的错金镂彩之美和金碧、青绿山水之中，其心性内涵更是成为艺术精神的中心命题，并一直指引着山水绘画的发展，始终成为其核心的本质精神之一。而在安史之乱的特定历史情境下，随着禅学心性内涵的深入，王维、张璪等人在山水画上又创造了一个划时代的飞跃——一种"初发芙蓉之美"的水墨晕章山水。从唐人水墨山水画迹中表现出的特殊技法图式与意境，我们可以更加清晰地看出其与心性内涵的"体、用"关系以及心性内涵发展的成熟阶段。

"错金镂彩之美"的金碧青绿山水

初唐僧人彦悰是较早的对展子虔绘画的品评者："子虔触物留情，备皆绝妙，尤善楼阁、人马亦长，远近山川，咫尺千里"[5]；李嗣真《画后品》也往往兼展(伯仁)并提："董与展天生任性，亡所祖述，动笔形似，画外有情，足使无辈名流动容色变"。至《宣和画谱》[6]记载为："展子虔历北齐、周、隋。至隋为朝散大夫……江山远近之势尤工，故咫尺有千里趣。"可知展子虔为当时大家，传承先辈而发扬光大，在山水绘画上做出很大的突破，"咫尺千里"是其对山水画贡献的描述。展子虔创就山水绘画中的平远之趣也直接影响了后世的山水图式。现传展子虔《游春图》(以下简称《游》图)，画面透出一种经画者精心经营后的虚灵、神游的意境与气息。笔线的勾勒为丰富的书写性线型，画中物态形象塑造得古拙雍容、意韵足，着色也华贵庙堂。其与楚帛画、《洛》图有着内在的贯连，但《游》图就结构的穿插、设色的丰富，笔线的微妙等在难度上大大超过前图。所以其就算为宋人临摹，也应是有本而临。从技法意义上来讲，《游》图是一张彻底摆脱了晋人山水技法缺陷("人大于山，水不容泛")的真正意义上的山水绘画。

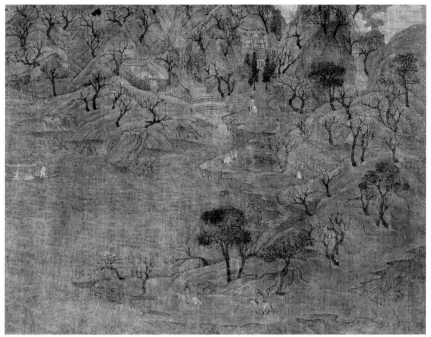

《游春图》虚灵、神游的意境与气息

《游春图》被后人称之为青绿山水。图中苔点用深青色填入，山石用青绿赭石涂染。就技法图式而言，这些为内心所理想、为意境所服务的技法图式就像一串贯穿于整个山水绘画发展之链上的点，而这根链上的任何一点都体现了山水绘画从初创到完备的每一步轨迹。这说明了：其一，技法图式自有其凝固不变的本质要求，也因此才能清晰看出其上传下承的发展脉络；其二，这些根据艺术规律不断地修正、丰富与发展的技法图式更是深刻地反映了文化思潮下的心性内涵，并随之做出不断地调整与创造。这就是本文一再坚持的观点——所有的技法图式都是为所要表达的意境大美而服务的，而意境大美又取决于心性修行的境界。

直接传承了展子虔画风并作出发展的大家就是唐代大小李将军——所谓"山水之变，始于二李"。李思训(651—716)，李唐宗室，开元年间封为左武位大将军；其子李昭道"变父之势，妙又过之"，官至中书舍人，人称小李将军。

托名李思训的《江帆楼阁图》(高101.9cm，宽54.7cm，以下简称《江》图)，设色上归为金碧、大青绿一路山水。图中树叶的画法已从隋的勾叶法变为点叶法，树干不再笔直而变得曲折多姿。山石虽无皴法，但有意识地烘染山体，追求体感，显得比《游春图》更为厚重；但画面风格和呈现出的各种夹叶树画法、山石的处理与表现又较近于北宋手法，应不是大李将军的原作，而是后人创作或依本摹品。但这并不影响我们一窥大李山水的特征："山水树石，笔格遒劲，湍濑潺缓，云霞缥缈，窅然岩岭之幽。"(张彦远)[7]《江》图无论是树石法、云水法、点景法等都已呈现出完整的写实风格，甚至比《明皇幸蜀图》更加写实，更接近于宋人风格，也由此被称为宋人作品。

《历代名画记》中有云："山水之变，始于吴，成于二李"。吴道子不但创就了唐代人物史上的卓越成就，而且也是水墨山水的开创者。在青绿占据半壁江山的情况下，吴道子用笔线来塑造山水形象，此举不仅增加了一种山水的形式，更为唐中期山水画的变革拉开了序幕。从山水绘画的意境和技法图式上讲，李昭道承家传，精于金碧、大青绿山水，名噪中唐。二李父子是集晋人山水的真正大成者，无论是唐末五代逐渐摆脱重彩，趋向皴染清淡的水墨画，还是北宋中晚期的复古青绿山水，甚至明清淡彩敷色的水墨画，其根源最终要归结到二李山水，所谓山水五变，"首变"正在于二李。

挂名李昭道的《明皇幸蜀图》(以下简称《明》图)正是描绘："嘉陵山川，帝乘赤骠起三骏，与诸王及嫔御十数骑，出千仙岭下，初见平陆，马皆若惊，而帝马小桥，作徘徊不进状"的唐玄宗在安史之乱中仓皇避难至蜀中的尴尬"史笔"，但画面就是一派古厚气息的唐人山水绘画。

《明》图属于真正意义上的全景山水，在空间布局上体现了唐人理想中"远"的山水审美。"远"的审美内涵到晋人已有体现，只是在山水绘画语言上未尽完善，"迹不逮意"。唐人传承了晋人这种心性体悟后的"远"是对"心远地自偏"式的理解，并创造了一定的技法图式，对应在绘画上由自性而发，表达出"象外之境"整体大美的意境，追求宇宙天地之"道""真"的境界，物物谐和气化意境大美。《明》图的空间处理正是表现了宇宙人生的终极追求——融具体山水之平远、高远、深远"三远"为一体的技法图式(这种手法也为之后的五代、两宋山水所通用)来营造画面的意境大美。

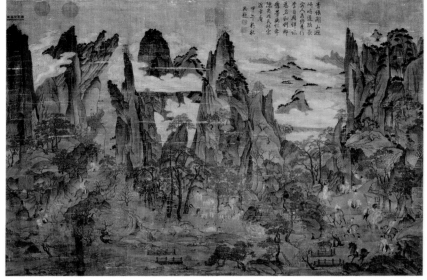

《明皇幸蜀图》

"初发芙蓉之美"的水墨晕章山水

禅宗是真正意义上的集思孟派"性善论"、道家"齐物、逍遥、自在"以及印度大乘"悉有佛性"说、魏晋竺道生"一阐提皆有佛性"的三家"心性论"为一体的，并将人从神秘、繁琐的宗教修行拉到凡人对"当下"的精神认知体悟，从而更加接近现实生活、接近文学艺术，并影响了唐以及唐之后整体思维方式。提起禅宗，不得不提王维。

王维一生多遇坎坷，虽少年恃才得志，名闻遐迩，但青年时因伶人舞黄狮被贬、后又因恩师张九龄罢相(736年)，直接影响了后来的仕途命运，一生抱负始终不得伸展，加之中晚年被迫出任安禄山伪官，虽在其弟(王缙为当时宰相)力保下免遭杀戮，但阴影始终伴随他的晚年生活。好在王维"中年颇好道"(《终南别业》)，在半隐半官、混迹世俗与理想之间参研禅理："晚年唯好静，万事不关心"。早在少年时期王维与其弟便深受母亲崔氏佛教修行的身教影响(崔氏前为神秀衣钵弟子普寂的在家弟子，后为大照禅师在家弟子[8])。仕途的坎坷，使王维四十多岁之后更热衷习佛参禅，因崇尚维摩诘而以"摩诘"自居。753年因神会(自称慧能衣钵弟子)之请，作《六祖能禅师碑铭》。晚年与其弟一心皈依佛门，将佛儒相容相参。

王维的诗多以禅宗的空无之境来表达宇宙人生的体悟："眼见今天染，心空安可迷""空性无羁鞅，凡从大导师"等等，其诗中的意境已不再是王羲之、谢灵运等赏心于自然的"模山范水"、澄怀的六朝诗之意境，即物我相融之境；而王诗则受禅宗"即心即佛""迷凡悟圣""明心见性"等思想影响，即"物我即一"之境。

魏晋佛学的"治心"弥补了中国原有文化中的心性论，隋唐佛教诸宗派的"六经注我"拉开了"中国化佛教"进程序幕，但真正到了禅宗，心性论产生了根本改变，使人不再追求外在佛性，而是发现、肯定本来的自性，"神学意义"也在很大的程度上变成了认识论的问题。王维之诗便是在这种禅宗思维影响下，更加注重主动的内观、注重心中的"禅悦山水"：《山居秋暝》《归嵩山作》《山居即事》等在当时已被人评为"当代诗匠，又精禅理"(苑咸《酬王维》[9])，后世尊为"诗佛"。"王维式的禅悦山水诗"对后世的中国山水画的意境影响无疑是巨大的。

沈括对王维人物画的记载有："王仲至阅吾家画，最爱王维《黄梅出山图》。盖其所图黄梅、曹溪二人，气韵神检，皆如其为人。读二人事迹，还观所画，可以想见其人。"[10]从画名可以断定这是一张描绘禅家五祖弘忍(黄梅)与六祖慧能"师资传授"类的故事。另一张人物画就是现在仍挂在王维名下的《伏生授经图》(宽25.4厘米，长44.7厘米，绢本设色，日本大阪市立美术馆藏，2010年9月展于上海博物馆)，画中人物造型古朴，笔线老辣。

这两张人物画的内容至少表明出王维对儒释二道，特别是对融合了三家心性内涵的禅宗有着极大的画兴，甚至中年之后的王维一直呈现出外儒内禅的人生观和艺术观。但"味摩诘之诗，诗中有画；观摩诘之画，画中有诗"之"诗、画"意境俱佳的还是指王维在山水画中的突出贡献。现在，"味摩诘之诗"，可品出其"诗中有画"的意境之美；但反之，"观摩诘之画，画中有诗"，虽因无王维山水真迹，已无法直观，但我们仍然可以借用托名为王维的《雪溪图》等图来感受禅宗独特的观照思维对王画的深刻影响。《辋川图》传为王维佳作，今已不存。现挂在王维名下有《雪溪图》《剑阁雪栈图》《江干雪意图》(藏台北"故宫")、《长江积雪图》(藏美国火奴鲁鲁艺术学院)。

《大观录》描写《江干雪意图》："山峰树石，着浅绿色，山脚用焦墨、淡墨分皴，江流渲晕萦拂，沙寒水劲，浦冻舟胶，雁影迥翔，风蒲猎猎，古厚雄放"。现观《长江积雪图》正如上述所描写，展现出一派"闲远清润""云峰石色，绝迹天机"(董迪)，意境大美。

王维的"诗中画，画中诗"，正是这种超越又圆融于禅、儒的直接观照之后的自然流露——放下执着，无有对立、忘却婆娑之世俗后的"都摄六根，一心不乱"。"行到水穷处，坐看云起时""偶然值林叟，谈笑无还期"(《终南别业》)，融万物于心、照摄万物又不滞于物相的气化、虚灵、缥缈而是如如不动，一片神游意境的表达。正所谓："空山不见人，但闻人语响。返景入深林，复照青苔上。(《集》13)""空山新雨后，天气晚来秋。明月松间照，清泉石上流。竹喧归浣女，莲动下渔舟。随意春芳歇，王孙自可留。(《集》7)""人闲桂花落，夜静春山空。月出惊山鸟，时鸣春涧中。(《集》13)""木末芙蓉花，山中发红萼。涧户寂无人，纷纷开且落。(《集》13)"等等，王维诗中共有90多首描写"空"，这种景象与其说是描写，不如说就是王维的内心理想，借景传递自身的闲适、空灵、物我即一的心态。[11]王维的诗本身就是王维山水绘画的最佳注释。

从题材看，王维山水绘画多为栈道、捕鱼、雪霁、野渡一类，都能"笔踪措思，参与造化"(旧唐书王维传)。《宣和画谱》记载王维画作126幅，提到"观其思之高远……诗篇中

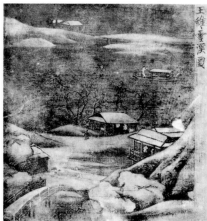

传王维《雪溪图》《长江积雪图》，一派"闲远清润"，"云峰石色，绝迹天机"，意境大美。

已自有画意，故落花寂寂连山鸟，杨柳青青渡水人"，又"白云回望合，青霭入看无"之类，以其句法，皆所画也。张彦远评王维画"工画山水，体涉古今"，就此也证明王维学过李思训的青绿山水和吴道子的白描山水。又宋郭若虚《图画见闻志》谈及董源："善画山水，水墨类王维，著色如李思训"，又表明了王维终究以水墨山水为代表。

张璪所著《绘境》早已失传。但其重要的"外师造化，中得心源"一句，不但是唐代画论的重要命题，也是整个中国美术史论中的重要一笔。前文我们谈及魏晋是一个划时代的文化转折期，魏晋美学及对美术品评基本上为后来的唐五代两宋指定了一个基本方向，后世历代的文化艺术审美也基本上在此"主脉"体系上而作相应的调整。唐代的书画品评、审美、意境等也是基于晋人的审美趋向并在唐代融三家之长的心性论思想影响下不断修正与发展而成的。

第四节　五代山水绘画总体特征

唐后期的山水画技法是在泼墨基础上，一变笔线的独立审美，以此确立笔墨的丰富表现性和在山水画中的地位，由此自然出现了皴法。这种用书写性笔墨来塑造山石厚度空间的画法最早可以在现存的托名荆浩的《匡庐图》中看到。荆浩虽然未必是皴法的开创者，但不排除他在总结前人经验的基础上对皴法进行了一定的提炼和概括。我们所见《匡庐图》中的皴法已经完成了从初创到成熟的转变过程。同时，荆浩又是一位承上启下的山水画家，五代的关仝、宋初的李成、范宽都曾学于荆浩。皴法的出现，使得山水画的技法表现更加具体和完善。

唐末分裂与战乱，历史进入了五代十国时期。这一时期山水绘画的代表人物，我们习惯归于"荆、关、董、巨"四家。荆浩和关仝是师徒，属于北方画家，所绘为北方中原一带的壮丽山水。晚年关仝笔力超越荆浩，作品呈现"石体坚凝、杂草丰茂"的特点，故后人并称"荆关"。而董源和巨然则擅于描绘南方云蒸霞蔚、草木葱茏的江南气息，董源开创披麻皴，这一技法的出现使得南方的山水得到了更完美的表现。巨然师法董源，与董源并称"董巨"，二者皆以披麻皴为其特点，巨然往往长短披麻混用，又擅于短披麻，又喜于在山顶多大小粗细不等的点子，三五丛一簇，后称作"矾头"。

荆浩[12]传承并积极发展的主要是王维、张璪这一路的"水墨墨章"，兼学"二李"山水中的较为成熟的图式技法，是集二家之长的。而其对山水绘画进行的变革与完善，也使山水画技法体系走向成熟。荆浩在中国山水画史上首先成就了近、中、远、左、中、右错综而复杂的、由心性特征而理想化的高山流水式的全景水墨山水，极力描写身处中原的大山大水——"尖笔寒树，淡墨野云"及其"幽湿岩岩，远峰天边"地域特征，使山水画面呈现出一派气势雄伟而峻拔、风格丰厚的气象。这种风格上承王维、张璪等并下传关仝、李成、范宽等人，开五代水墨全景式山水之先河，然其山水本质仍然是追求心性而发的宇宙万物谐和思想下的生命气化的审美意象。

从《笔法记》[13]中可以看到，荆浩首先惊喜于隐现在祥烟之中的古木松林，它们或"挂岸盘溪"，或"披苔裂石"，或"欲附云汉"……荆浩惊叹于宇宙谐和之气化之大美，这促使他携笔写意，用最为质朴的艺术手法——"墨分五色"的水墨世界不断重复地表现着这种气化运动的谐和大美——"凡数万本，方如其真"。荆浩认为这种气化的大美大真只有用本质的"骨法用笔"与"水墨晕章"的笔、墨交融的手法，才能表现出虚实、有无、隐现合一的宇宙深层的气化世界，故而荆浩认为："吴道子画山水，有笔而无墨，项荣画山水，有墨而无笔。我当采二子之长，成一家之体。"如此，他完善发展了始于中唐"水墨墨章"山水绘画的技法体系 。

《笔法记》中荆浩首次全面系统地探讨了山水画技巧、审美、功力与自然关系等，是传承晋唐诸多文艺理论在山水课题上的进一步深入和细化——提出了重要的山水画审美特征。六要：气、韵、思、景、笔、墨，四格：神、妙、奇、巧，用笔四势：筋、肉、骨、气；两病：有形、无形等重要概念。

⑴荆浩首先确定了两对概念：一为"华""实"，二是"真""似"概念。"华"含有华美、装饰、形式美等义，"真"指对宇宙气化的生命本质至高追求。理想的山水绘画应是"华""真"的统一，"度物象而取其真"的山水作品。否则，光有"华"只能得到"似"，不能得到"真"的至高境界：艺术正是通过"肇自然之性，成造化之功"来表现虚实合一的宇宙气化运动的生命本质。

⑵为进一步解释"华、实"和"真、似"概念，荆浩又提出"形"与"气"一对概念加以补充说明："似者"，"得其形，遗其气"，"真者"，"气质俱盛"。"似"就是孤立描绘对象，得到形貌而失去了运动着的气化本质；"真"就是努力去表现自然山水的宇宙气化的本体生命。"真"在实处，更在虚处，荆浩正是用"真"将"气"与审美意象连接在一起，审美意象必须以是否有"气"来衡量。进而，他指出绘画的目的就是"图真"，创造一个"气化的审美意象"来表达对宇宙谐和气化运动的本体生命的无限追求。

⑶"有形病""无形病"的提出也是荆浩"似""真"命题的进一步补充。"有形病"即"花木不时，屋小人大，或树高于山，桥不登于岸"，就是"不似"之病，"尚可改图"；"无形病"即"气韵泯灭，物象全乖，笔墨虽行，类同死物"，就是"不真"之病，"不可删修"。其落脚点还是在于宇宙谐和的气化运动。在此也可以看出荆浩上承白居易、张彦远，下传苏轼"常形""常理"命题的脉络。

是故，在"六要"当中，"生气，生机"之"气"是至关紧要的，既是物物交融的生机原本，又是山水艺术"审美意象"乃至绘画目的最为根本的所在。这样也就把"气韵生动"概念在山水绘画中进一步具体化，并与"应物象形""骨法用笔"再次连接起来。

⑷荆浩继续提出：一方面"山水之象，气势相生"，离"气"就不能"图真"，就毫无生命本质；另一方面，"气"即充彻具体的自然形象，更充彻在虚灵处，所谓"气质俱盛"。然而"气者"又不离"意象"，也如此画者才能获得意象创造的自由，因为画者（人）不仅是宇宙气化而生，更能以自在内足的自性主动塑造出宇宙天地万物的气化运动。所谓"心随笔运，取象不惑""不为外物所拘"，万物动态的塑造也正是自性所感，从而能顺气化而生，自然成章而不拘无束，而其前提又正是"始终所学，勿为进退"、在心性上的"去杂欲""坐忘"的不断修为。

⑸荆浩的"真、似"是在白居易"真、似"上的丰富发展，并参以"华、实""形""气""有形病""无形病"等概念加以细化说明"真、似"这一对立统一的概念，并最终阐明绘画之"真"就是"华、实"统一，"形""气"统一的"气质俱盛"，避免有形、无形病，又以"四画品""体用"概念辅以解释，最终形成了一个完整的理论体系。后来董逌的"既要'气象全得'又'不失自然'"思想就是荆浩这一"华、真"体系思想下的发展。

⑹"韵"是"韵味"的获得，是"气"概念的延伸，实际上是荆浩传承晋人的"玄对山水"概念与王维、张璪在唐代心性影响下，以明镜般的不为物累的自足空明"心性"照摄下的山川大地的一种水墨实践。山水之"真"只有在心性的"澄怀""空明"之下才可获得并成为自身心性修为的"增上缘"，使自性证悟再上一层的境界。所以为求其本质，就应除去华美冗笔，"隐迹立形，备仪不俗"，追求朴素无华"气质俱盛"。

⑺"思"更是主动于自性上的提炼和取舍、概括集中，求通于宇宙天地大心，从而面对自然山川便可获得"心旷神怡"之通感，创造出"身即山川而取之"（郭熙）的"第二自然"。荆浩同时上承了晋人的"迁想妙得"（顾恺之）、"神思"（陆机、刘勰都曾提出）的思想，其目的还是追想心性而发的宇宙万物谐和这一本质命题。"思者，删拔大要，凝想形物"就是对宇宙天地谐和气化运动的获得，也就是"搜妙创真"的进一步阐释。事实上荆浩更是十分看重物物的谐和气化，若"有笔无思"，必然会导致"与景或乖戾"，"气韵泯灭，物象全乖"，"类同死物"。

⑻"思"的产物是"景"。"景"即通过宇宙气化的直接观照，去除"得形遗气"的"似"，"搜妙创真"，获得"气质俱盛"的"真"，创造一种"形真而圆，神和而全"（白居易《记画》）通达宇宙生命之意境。

⑼用"笔"、用"墨"，也应该是灵活变通，合乎气化运动而不滞物象，"如飞如动"，也正是荆浩在上传上古绘画中的"灵动飞扬"的笔势本质要求之上的发展：不为物象外相所累，"不质不形"，在描绘物态外相的同时更有主观的笔墨独立性；同样要求于墨的枯湿浓淡，也该自然天成，不造作，而达到自足的"文采自然"。

⑽荆浩深受唐人心性本质内涵的影响，特别是深受禅宗明心见性后的"受用"万物外相又不为物累的自足愉悦境界。从绘画技法图式上说，其已本质上摆脱了晋唐山水笔线单一状况（从隋唐《游》《江》《明》三图中可以清楚地看到这一"运笔"现象），大大再现与发展了"骨法用笔"的内涵："笔有四势，谓筋、肉、骨、气。笔绝而意（气）不断谓"筋"，笔画起伏（随气化运动）而成的笔端谓"肉"，方正刚直的（运"浩然正气"的结果）谓"骨"，同宇宙气化谐和运动的谓"气"。用笔之道在于"四者"气化统一，不可分割——"色微者败正气，筋死者无肉，迹断者无筋，苟媚者无骨"，可见对上古一脉相承的宇宙谐和气化之本质终不改变，也正是荆浩所谓的"虽依法则，运转变通，不质不形，如飞如动"的真正含义所指。

⑾"神、妙、奇、巧"四格的提出是荆浩再次强调气化运动本质命题。"神品"就是画者那合乎自然气化运动，去人为造作，"任运成像"达到同自然之妙的意境；"妙品"指出画者也能经过"心性"的"澄怀味象"，感悟到与宇宙自然相融无碍，合乎气化的境界；"奇品"指画者能合气化而能纵横笔墨，但思情未到，画面存有偏乖之意，"有景无思"正是"心性"上少于通于宇宙天地之大心；"巧品"为下品，因画者并无感受出宇宙天地之气化运动而妩媚雕饰，"强写文章，增邈气象"，故华而不实，"图真"不足。

⑿提出"体、用"之法。所谓"体"就是"描写形势骨络之法"，作画前先有体，成竹在胸，意在笔先，是画前的一个"冥想"的程序，如此就大概划定宾主、远近、水石山路之脉络；所谓"用"就是运用笔墨，皴擦晕染的具体手法，在画面中，何处墨色重或轻或干或湿等等，

何处用秃笔或尖笔或湿笔或干笔等等，画者应灵活运用，但"体、用"不二。本文以为这"体、用"也或多或少地受到了"事事无碍、理事无碍"的佛家思辨的影响。

荆浩山水绘画的巨大贡献带给了后人极大的开示。不但在理论上完善了宗炳、谢赫、王维、张璪的山水专科理论，对两宋的山水画理论也起到了极大地推进；而且对技法图式具体要求，从气、韵、思、景、笔、墨等方面完善了"水晕墨章"唐风山水的技法体系；从根本上确立了水墨山水作为中国山水绘画的主要形式和发展方向。而在《笔法记》中，最为明显的就是自我信心的自足肯定，绘画表达中无论片景孤境、还是通章的大山大水都应组织成内在自主、自足的境界。荆浩在心性内涵与技法图式意境等方面都对两宋山水产生了深远影响。

青莲寺沙门大愚禅师曾求画荆浩，并以诗达意："大幅故牢建，知君恣笔踪。不求千涧水，止要两株松。树下留磐石，天边纵远峰。近岩幽湿处，惟藉墨烟浓。"荆浩赠画也以诗答曰："恣意纵横扫，峰峦次第成。笔尖寒树瘦，墨淡野云轻。岩石喷泉窄，山根到水平。禅房时一展，兼称苦空情。"可见大禅师所求、荆浩所画的正是一幅通达宇宙气化的天机之动。屹立的双松便是人格美的象征，近处幽湿、墨烟，远处峰天一色，也正是气化的生命本质。"尖笔、寒树、淡墨、野云、幽岩、喷泉、山根、禅房、苦空"既是晋人玄淡冰清之美，又是"王摩诘"不可言传的禅意般的空灵意境。

从以上刘道醇的记录，我们可以看出荆浩艺术的大致特征与贡献：

①强调笔墨气化下的"水晕墨章"："吴道子画山水有笔而无墨，项容有墨而无笔；吾当采二子之所长，成一家之体"，"随类赋彩，自古有能；如水晕墨章，兴我唐代"，上下远近虚实全方位总体上观察而提出的"峰、顶、峦、岭、岫、崖、岩、谷、峪、溪、涧"等概念，正是荆浩对水墨山水技法图式的进一步丰富与贡献。

②荆浩从根本上摆脱了六朝、二李"勾线填彩"的工整装饰风格和金碧、青绿山水，逐渐完善唐人水墨山水意境与技法体系，并将表达宇宙谐和气化运动这一主题上升为山水专科命题。山水不再是描摹对象的自然物态，更应考量宇宙人生的本质生命，来表现宇宙万物的昂然生命气质。

③"开图论千里"的水墨图式。沈括道："画中最妙言山水，摩诘峰峦两面起。李成笔夺造化工，荆浩开图论千里。范宽石澜烟林深，枯木关同极难比。江南董源僧巨然，淡墨轻岚为一体。"太行"山水之象，气势相生"，正是荆浩领悟于宇宙广阔时空的深层生命本质，创构了"开图论千里"的水墨图式，也是表达"追光蹑影之笔，写通天尽人之怀"（王船山）的宇宙意识[14]——"其上峰峦虽异，其下冈岭相连，掩映林泉，依稀远近"。

④"不质不形，如飞如动"的运笔运墨、气化下"同自然之妙有"的"墨淡野云轻""文采自然"的水墨山水审美，正是能更好表现出以"无念"来"摄一切法"思维方式下的大自然"云蒸霞蔚"的天机生动和宇宙气化，再次深刻体现出心性内涵与绘画的体用关系。

⑤自然山川不但成为画者抒发胸臆的媒介，"水墨山水"更是心性证悟下的宇宙诗心映射。对于清净本性的绝对肯定，又能自现万物万法的思维，使得山水景象已不仅是外界显现在内心的景象，更是内心主观认知的世界，一种泯和"物我即一"的清净本性所反映的心境，犹如明镜，容纳外物，但又无念、无想于万物之心境特征。

自然山水之深层本质和宇宙生命的节奏与核心在这一综合后的心性思维模式下继续抒写着宇宙气化谐和的主题，只是心性内涵更偏重于自性体证，而荆浩所有的技法图式的修正、丰富与发展也正是在这一中心命题上的发展，直接传承到了李成、郭熙、王诜绘画之中。

在历代绘画史籍和著录书中，荆浩作品约记五十余幅，其中有少量人物画，但绝大部分还是山水作品。[15]现托名荆浩的藏于台北"故宫"的《匡庐图》与目前传为荆浩所作的美国纳尔逊博物馆收藏的《雪山行旅图》、日本大阪市立美术馆收藏的《江山瑞霭图》、台湾故宫博物院收藏的《渔乐图》等图，其真伪都存有争议。

但就算摹本还是可以体现出荆浩山水的理想意境。"天边纵远峰，近岩幽湿处，惟藉墨烟浓，笔尖寒树瘦"的"水晕墨章"的全景画面，表现一片空旷幽寂的自然生机，感受到气化之中的谐和静谧宇宙意象与艺术心灵"两镜相入"。而意境的追求目的还是一统在心性而发的宇宙万物谐和之中。

太行山冬雪

与荆浩一样，关仝的传世作品也都存异议。李方叔《德隅斋画品》记载了关仝的《游仙图》："大石丛立，屹然万仞，色若金铁……四面斩绝，石之并存，左右视之，各见其圆锐、长短、远近之势，石之坐卧者，各见其方圆、广狭、厚薄之形。"[16]传世作品《秋山晚翠图》从画迹来看，最为符合李方叔所述，较之其他传世画作也最为精彩，无论笔墨的浑厚，还是独特的笔墨铺陈和章法习惯，倒和郭熙的绘画语言接近，但同样体现出与荆浩的师承渊源和北方山水的绘画特征。

刘道醇《五代名画补遗》记述："初师荆浩学山水，刻意力学，寝食都废，意欲逾浩。后俗谚曰'关家山水'。时四方辐辏，争求笔迹。"[17]郭若虚《图画见闻志》概括其"石体坚凝，杂木丰茂，台阁古雅，人物幽闲者，关氏之风也"。

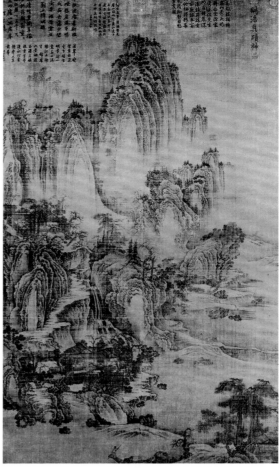

后人托名《匡庐图》，依然表现出一片空旷幽寂的自然生机。

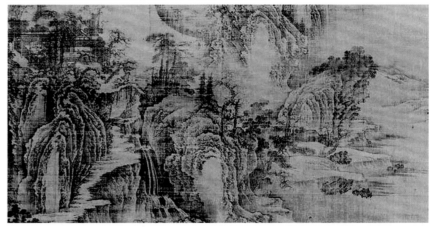

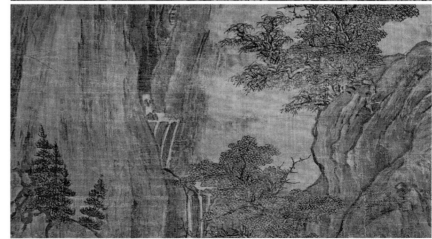

同样是托名关仝的《秋山晚翠》图，其笔线老辣，形象塑造高妙，技法图式万法皆备。

《关山行旅图》为关全另一张传画，继承了荆浩水墨全景山水格局。"上突巍峰，下瞰穷谷，卓尔峭拔……而又峰谷苍翠，林麓土石，加以地理平远，磴道邈绝，桥彴村堡，杳漠皆备"，可明显地感受到关全山水的雄伟气势，用笔上转折顿挫，硬挺老辣，极具笔力。"其辣擢之状，突人涌出"，往往一笔而成。《宣和画谱》又称其"脱略毫楮，笔愈简而气愈壮，景愈少而意愈长"，"下笔甚辣"，故而"晚年笔力过浩远甚"，而自成一家，时人称"关家山水"。

在五代、北宋的水墨山水发展中，关全起到了十分关键的作用，既传承了荆浩全景水墨山水，又成熟发展了水墨山水繁复技法体系，对北宋浑厚华滋一派全景山水的影响最为直接。

第五节　两宋山水绘画总体特征

如果说"荆、关、董、巨"打开了中国山水画高峰的大门，那么北宋的李成、郭熙、范宽等则是站在巨人的肩膀之上，到达了中国山水画的金字塔尖。两宋统治者重文轻武的政治国策，也直接影响了绘画，使其达到了空前繁荣，同时宋代的画院制度、皇家赞助，笼络了大批在野的杰出画家（郭熙等等）。两宋之轩冕才贤（在朝）、岩穴上士（在野）参与的书画家人数之多、规模之大、质量之高，在整个山水史上是不可复制的。而岩穴上士如李成、范宽在上追师关画风同时，直接师法自然，并由师古、师自然再到师古人之心，明心见性，而创造个人理想中的胸中丘壑，同时将水墨山水绘画的繁复与高难度的技法体系推向顶峰。李成是在体证内心、师法自然，提炼出一套自己独有的"思清格老，古无其人"、"宗师造化，自创景物，皆合其妙"、"咫尺之间夺千里之趣"的清秀气象，而范宽同样感悟自然、以造化为师，创了另一路浑厚华滋、格高无比的水墨山水画语言。郭熙山水学自李成，且自出机杼，达到高妙无比之境，因此后人常以"李郭"并称。郭熙撰有山水画论《林泉高致》，此鸿篇巨制在整个山水绘画理论上可以说首屈一指。

郭若虚在《图画见闻志》谈到李成："其先唐宗室，避地营丘，因家焉。祖父皆以儒学吏事闻于时。至成，志尚冲寂，高谢荣进。博涉经史外，尤善画山水寒林，神化精灵，绝人远甚。开宝中，都下王公贵戚，屡驰书延请，成多不答。学不为人，自娱而已……"其首先是肯定李成的心性修为。李成作为唐王朝的宗室的后裔，祖、父辈均深通儒家而闻名一时，家学渊源的顺接与自身品行的要求，使他自觉于儒学的反求诸己修行而自守操德，无关于外界政治的"顺昌"与"亡逆"。这也就是李成之所以"当称为第一"，"古今第一""如王维、李思训、荆浩之伦，岂能方驾近代？"[18]的直接缘由。

实际上，宋人在品评李成时，也是不断地强调李成在心性上的修为的。刘道醇在《宋朝名画录》同样记录李成："李成，营丘人。世业儒，为郡名族。成幼属文，能画。""世业儒，为郡名族"表明李成深通儒家的人之心性修道，以此为"因"，故而能"境随心转、相由心生"，"万法唯识"绘就出"山水林木，当时称为第一"之"果"。而"开宝中，孙四皓事件"反复引证至少可以说明李成心性修为下的一种独立的人格之精神。也正是在心性修为下的独立的人格之精神，绘画对于李成更是"学不为人"，只是其"体证本性"，通于"参乎天地，变化合乎阴阳"之心性修为的媒介，只是用"自娱而已"的心态来获得更进一步的自性体证（后来文同同样借画竹去"心病"以平衡自身心性）[19]，也如此才能创就"六幅冰绡挂翠庭，危峰叠嶂斗峥嵘。却因一夜芭蕉雨，疑是岩前瀑布声"的"识者以为实录"的李成的特殊"枯木寒林""雪景"的造景手法而导致的意境特征。

"成之为画，精通造化，笔尽意在，扫千里于咫尺，写万趣于指下"也可以看出李成的笔精墨妙，并上承了晋唐而来的山水绘画的"咫尺千里"本质的技法图式，这种平远之法表达出一种"空灵湛寂"的精神真实的禅宗意境，也是后来苏轼追慕王维并为之而一生追求的"欲令诗语妙，无厌空且静，静故了群动，空故纳万境"意境大美。李成山水绘画的意境正是这种外儒内禅的高妙的综合。其"峰峦重叠，间露村墅……林木稠薄，泉流深浅，如就真景"，这种由心性观照而得的胸中丘壑之特殊"造景"与自在的意境大美，更是士大夫们"如就真景"感受下的"共识""同追"的精神世界。

"真景"就是士大夫们共识的宇宙天地人生的深层生命意识。故刘道醇一叹再叹"思清格老，古无其人"，"宗师造化，自创景物，皆合其妙"，"耽于山水者，观成所画，然后知咫尺之间夺千里之趣，非神而何？列为神品"，"评曰：成之命笔，唯意所到"，此"意"在此正是林泉之心体证过程的代名词，而"思清格老，古无其人"也正是自性明了后的古意、质朴之美的"表法"。

"宗师造化，自创景物，皆合其妙"更是李成通过自然万物之相的观察，"味"其"妙"，一承宗炳的"澄怀之心"而体悟的宇宙万物的谐和本质。也因这种"共识同追"的精神趣味，使得"景祐中成孙宥为开封尹，命相国寺僧惠明购成之画，倍价金币，归者如市，故成之迹于今少有"，从侧面反映出李成的人气与地位在北宋初期已是非常之高的。

米芾在《画史》[20]记录李成："山水李成只见二本：一松石、一山水四轴。松石皆出盛文肃家，今在余斋。山水秀润而（不）凡，松挺劲，枝叶郁然有阴，荆楚小木无冗笔，不作龙蛇鬼神之状。"这表明李成独有的技法特征：笔法劲挺，万物谐和气化下的恭敬、平和气息的追求："无冗笔、不作龙蛇鬼神之状"的"乖张"奇异。之后米芾再次强调："今世贵族所收大图，犹如颜柳出药铺，形貌似尔，无自然，皆凡俗。林木怒张，松干枯瘦多小木如柴，无生意。皆俗手假名，余欲为无李论。"这也可反证北宋山水画的三家融一本质审美特征，再现绘画的终极目的便是不断地追求宇宙和人生的深层的生命意识，谐和思维下的绘画表现不但是平整、自然、"发乎情止乎礼""温柔敦厚""哀而不伤""怨而不怒"的生命原初盎然生意的表达。

"李成淡墨如梦雾中，石如云动"，这又是指出李成林泉之心体证在"一念转境""回归本性"外显的造景特征：宇宙天地在恍惚、迷蒙气化之下，物我早已融为一体，哪有天地人我之分！"我即物，物即我"，一片自足安详的"清净圆明"，而且在老庄思想的宇宙深层之中物物气化相接的生命意识上的再一次禅化的融合，实际上是深受了晋唐以来融合发展了的三家心性内涵的深刻影响，以及在这种融合发展了的心性内涵自发外显于山水绘画的意境大美本质追求，即"林泉之心"与"林泉之形"的"体""用"内涵。

对于李成、范宽风格的中肯品评，要数王诜、韩拙。《山水纯全集》[21]记载王诜："偶

一日于赐书堂，东挂李成，西挂范宽。"选观李公之迹云："李氏画法，墨润而笔精，烟岚轻动，如面对千里，秀气可掬。"次观范氏之作，又云："如面前真山，峰峦浑壮雄逸，笔力老健。此二画乃一文一武耶？"韩拙也能"尝总其言，真由鉴赏而通于骨髓"，也可看出李成、范宽是在同样追求本质：宇宙生命谐和气化下的心性体认、表达，而非绘画之表相的描绘。

"营丘李咸熙，士流清放者也，故于画入三昧，至于无踪辙可求，亦不知下笔处，故能无蓬块气，其绝处乃在不得真形。"董逌在此是延续了苏轼的"高人逸才"与通于"天机画理"内含关系的品评，更为直接指出李成心性修为与外显的绘画之高妙相通，由心性体证通达"高人逸才"，其作品之意境也自然流露出"清气"——"无蓬块气"，其中关键还是林泉之心体证："故于画妙入三昧，至于无踪辙可求，亦不知下笔处，故能无蓬块气"，而"其绝处不在得真形"，此"真形"就是上文所分析的物象的自然之"真"。董逌还是强调山水画家要有亲身感受，使山水"磊落奇特，蟠于胸中，不得遁而藏"，既要"气象全得"，又必须"不失自然"[22]，必须通过对自然之"真"的描绘上升到宇宙天地之气化运动之"真"。

事实上，这种北宋文人士大夫的审美意识极大地引导和左右了两宋及其以后的绘画发展。现在我们所看到的两宋山水画作，其对宇宙天地气化之动的描写都是建立在对物态自然之"常形"基础上的反复提炼。所以既不是我们后人所理解的宋画是"写真""写实"的，元人是"写意"的；也不是我们所意想的只要能表现出宇宙天机，便可随意创作"心中之山"，或者借用西方"舶来"的词义"有意味的形式"。北宋大家们还是十分细心体会于每一地理自然的"物之理"而提炼、概括为"画之理"的，确切地说，每一地理自然更是一个媒介。是故，朝看，暮看，天天看，四季看，雨看，雪看，霁看，风看，均是每一个实实在在的、真实的媒介，通于一个个真实的宇宙天地之气化运动。也正因为李成感悟到了这点，传承了荆浩的"气质俱盛"，创就了这种既"气象全得"又"不失自然"的绘画图式，董逌等又"同感共识"，强调这不失自然之形的"天机之动"，郭熙又加以细化丰富，要让后世"子孙当晓"。

是故李成"绝人处"不但是先得物态自然之"真"，更在于是通过"自然之真"体证到自在本性。从而直接得到通于宇宙人生的至大至刚的"天机之动"。正如李成所描绘的，董逌如此品评的："山水木石，烟霭岚雾间，其天机之动，阴开阳阖，迅发惊绝，世不得而知也。故曰气生于笔，遗于象。夫为画而相忘者，是其形之适哉。非得于妙者，未有此者也。"这也再次说明只有通过"用"的表象才能进入"体"的"真性"，离开了"用"又何来"体"呢？这也是宋人绘画区别于之后山水绘画的本质之一，也就是说从表面上看宋画好像是对景"写实"而来，但真正细读下去，又会发现它其实是在营造一个"精神理想"，并非现实生活的描摹照搬，但又不是离开现实生活而随意的提炼，当然也离不开这个"自然之形"了。因为"自然之形"正是心性体证、回归"林泉之心"的"当下"。苏轼所谓"白波青嶂非人间"就是道出其中这个"一念转境"的奥妙，而一旦获得了这种自在、原有的本性——"林泉之心"，那么连自身的四肢都可忘却，哪里还会有"象"，还会有"画"呢，董逌是深通这个道理的，同时可以看出董逌对李成的品评又是在荆浩的"似着得其形遗其气，真者气质俱盛；凡气传于华，遗于象，象之死也"说上的一个丰盈发展。

董逌，政和中官徽猷阁待制，在宣和年间以考据鉴赏闻名。董逌向我们展示出了李成：

①本质传承三家心性内涵，既通达孟子的心性本质、庄子的超旷空灵，又体证出林泉之心（自性）下的自足的清净圆明。所以心性上不断建设的李成因人品之高，画品不得不高，下笔无"蓬块气"。由林泉之心而发的宇宙天地大心，绘就出外儒内禅高妙综合的特殊画境，深刻表达了通于宇宙人生的终极思辨。

②平时心性修养和对林泉山川感悟，正是林泉之心体证下的"第二自然"媒介，表达宇宙万物谐和气化下的烟霞岚雾的"天机之动"。这种将"第一自然"作为林泉之心体证的"当下"媒介习性，是与宗炳的"卧游"、王微的"拟太虚之体"、王维的"肇自然之性"、荆浩的"真形"一脉相承的，深刻地再现了林泉之心与林泉之形的体、用表达。

③董逌的品评同样延续了白居易、苏轼等人关于心性内涵与画迹的内在关联和思维模式，并进一步指出，烟岚霞雾是山水树石的生机，是"气化之动"，所以山水树石的"象"唯有在这种"气动"里，才能把"天机之动"完美地表现出来。董逌"气生于笔，笔遗于象"正是荆浩"笔法记"中的"真者气质俱感，凡气华传，遗于象，象之死也"。

④通过"积好之心，久则化之，凝结不释，殆与物忘"的修养，山川大地在心念中融化，成为一种萦绕的意念，遇到相应的空间自然涌现眼前，便可明心见性，物我两忘、物我即一，也自然达到画忘"入道"的境界，四肢形体早已"忘乎"于虚空之中。反之，如果心性毫无修为、胸中毫无丘壑，"按图索骥"终不能得有"真画"。

⑤技法图式体证正是表现了这种天地大心通于宇宙万物谐和气化的天机之动与体证的宇宙人生的终极思辨。其形神兼备，通过物象之相追溯于宇宙天地之真，既符合了宋人对山水绘画"气象全得、不失自然"的审美要求，又直接体现了佛家的理事无碍、体用无二的心性思辨，从而真正获得"艺归于道"的终极境界，再现林泉之心与林泉之形的本质体用表达。

⑥《宣和画谱》记载李成也是反复强调其心性修为："家世中衰，犹能以儒道自业，善属文，气调不凡，而磊落有大志。"他故而能心性合一，外显出"唯以自娱"山水绘画，"一皆吐自胸中而写之笔下"。他绘就出的"山林、薮泽、平远、险易、萦带、曲折、飞流、危栈、断桥、绝涧、水石、风雨、晦明、烟云、雪雾之状"，都是随自性写出不借外力，犹"如孟郊之鸣于诗，张颠之狂于草"。

宋代品画、画评中还可以看到各家对郭熙、王诜在心性上的描述。郭若虚《图画见闻志》中说："郭熙……山水寒林。施于巧赡，位置渊深。虽复学慕营丘，亦能自放胸臆。巨障高壁，多多益壮，今之世为独绝矣……"这说明郭熙对李成绘画是一种本质的传承，是同样对于宇宙人生本质思考后的"明心见性"——"林泉之心"的获得，也如此才能真正做到"林泉之形"的"随心所欲不逾矩""自放胸臆"境界，获得帝王贵青、文人士大夫精神共识，成为上行下效的"馆阁体"。这也说明只有在"林泉之心"——自性体证、性灵真奥本质的追求与传承方可自成一家，而非仅仅对李成绘画的外相摩取。

"郭熙元丰末为显圣寺悟道者作十二幅大屏，高二丈余，山重水复，不以云雾映带，笔意不乏。余尝招子瞻兄弟共观之，子由叹息终日……"（山谷集）[23] 这说明郭熙山水曾使得苏东坡、黄山谷、苏子由共观，"子由叹息终日"而尚不忍离去（黄庭坚记录），三人不但是为郭熙技法上的难度与图式能恰如其分地表现出理想山水的意境大美所吸引，更多是为郭熙山水能表达出的通达宇宙天地的气化天机和郭熙"林泉之心"所能感悟出的天地大心而"叹息终日"。苏轼又因为在心性本质对宇宙人生终极思辨的共识追求，及不用言语表达的心有灵犀的息息相通，不由地一叹再叹而作诗二首：

玉堂昼掩春日闲，中有郭熙画春山。鸣鸠乳燕初睡起，白波乳嶂非人间。
离离短幅开平远，漠漠疏林寄秋晚。恰似江南送客时，中流回头望云巘。
伊川佚老鬓如霜，卧看秋山思洛阳。为君纸尾作行草，炯如嵩洛浮秋光。
我从公游日一日，不觉青山映黄发。为愁龙门八节滩，待向伊川买泉石。
[苏轼题画诗汇编 1509 页；1427 页（七古）]
目尽孤鸿落照边，遥知风雨不同川。此间有句无人见，送与襄阳孟浩然。
木落骚人已怨秋，不堪平远发诗愁。要看万壑争流处，他日烦顾虎头。
[苏轼题画诗汇编《郭熙秋山平远二首》1540 页；1453 页（七绝）]
黄庭坚也作诗[24]：

黄州逐客未赐环，江南江北饱看山。玉堂卧对郭熙画，发兴已在青林间。
郭熙官画但荒远，短楮曲折开秋晚。江村烟外雨脚明，归雁行边余叠巘。
坐思黄甘洞庭霜，恨身不如雁随阳。熙今头白有眼力，尚能弄笔映窗光。
画取江南好风日，慰此将衰镜中发。但熙肯画宽作程，十日五日一水石。

正是这种林泉之心守护、关照的"非人间"的"理想净土"的艺术表达，深层相通于为当时士大夫代表的苏轼、黄庭坚等人的心性追求："明心见性"于宇宙而人生的本质追求，一种以"无妄念、无二念"犹如明镜般的清净平等无污染之心，照摄着山川大地，又不为所累、所动的超越一切人为之喜怒哀乐的情绪的"游于物初"的林泉之心到林泉之形的再现。从这个意义来说，郭熙才是真正意义上的对李成绘画的本质传承者！

《宣和画谱》记载郭熙之山水寒林，其"回溪断崖，岩岫巉绝，峰峦秀起，云烟变灭，晻霭之间千态万状"。这正是郭熙"林泉之心"的胸中丘壑和造景，所谓"布置愈造妙处，然后多所自得"，也只是稍稍借用"李成之法"，便可"摅心胸意，则于高堂素壁，放手作长松巨木"，描绘出"远近、浅深、风雨、明晦、四时、朝暮之所不同，春山淡冶而如笑，夏山苍翠而如滴，秋山明净而如妆，冬山惨淡而如睡"的"林泉之形"精神真实。"大山堂堂为众山之主，长松亭亭为众木之表"正是郭熙内心所不断追寻的融三家之长的外呈儒家林泉之心内涵的再一次表证：一种谐和秩序之美。"至于溪谷桥彴、渔艇钓竿、人物楼观等，莫不分布使得其所；言皆有序，可为画式"，"至其所谓，则不特画矣，盖进乎道欤！"而"熙虽以画自业，然能教其子思以儒学起家"，又再次证明郭熙对于三家心性共识的由林泉之心而发的宇宙万物谐和本质思想的一贯追求。

和郭熙一样，王诜也是一个真正意义上的本质传承者。他作为"西园雅集"主人，苏子兄弟、黄庭坚、米芾、李公麟等文人常常出入其间，苏轼尤爱王诜绘画，除作《宝绘堂记》外，还与王诜山水画作大量诗词唱和。

北宋灭，宗室南迁。国土的丧失并没有使赵宋王室消退对绘画的痴迷。南宋继续沿用北宋皇家画院，仍然高薪养就一大批画家，也使南宋绘画继续发展，其艺术成就总体上还处于辉煌时期。李唐、刘松年、马远、夏珪合称为南宋四大家，刘、李画法源于荆关而有所变化发展，李唐开创了大斧劈皴，刘松年则将表现北方山水的技法再现南方庭院风景。马、夏更深受李唐影响，将全景山水变革为边角山水，史称"马一角、夏半边"，同时借用许道宁"拖泥带水皴"产生了一种山水技法的新形式，后称为南宋水墨苍劲一路。虽然马夏的变革没有使南宋绘画超越北宋，但在中国绘画史中还是占有一定的地位。

第六节　元明清山水绘画总体特征

马夏的传承在元代被一扫而尽。元初赵孟頫一反南宋"刻画工匠"之气，提倡"画贵有士大夫气"，传承苏轼一路的"士夫文人画"，提出"复古"，力追晋唐五代北宋绘画；并再次强调书画同源，以书入画，"石如飞白木如籀，写竹还需八法通"，深刻地引导了元一代绘画导向，特别是山水绘画的发展与技法的转变。诗书画同于一画之中，画者皆是文人，绘画追求"逸笔草草，写胸中之逸气"、纸本替代绢本、几乎清一色的水墨山水等特性凸显出元代山水绘画的总体特征。明王世贞曾对中国山水画的发展有过这样的总结："山水至二李一变，荆关一变，李范一变，董巨一变，大痴（元黄公望）黄鹤（元王蒙）又一变。"元代的画家多是江浙人士，所处的地理特征使他们的绘画风格在传承李郭派的同时又多偏向于董巨画风。

元四家即黄公望、吴镇、倪云林、王蒙，他们对山水的变革也主要是对"董巨"画风的改革，从皴法、用笔、题款、意境追求都一变前习。例如从皴法上，赵孟頫一变长短披麻之排列，创就荷叶皴；黄公望创就了较董巨更加灵动的披麻皴，吴镇也在董巨披麻皴上加以水墨淋漓之墨法，从而扩展了披麻体系的外延；倪云林一变披麻皴独创折带皴；王蒙再次解读披麻体系，融李郭之卷云皴法则创就解索皴、牛毛皴而自成一体。

明代的山水画亦呈风貌，早期浙派在图式上传承了南宋一路，但笔墨圆滑，更显"躁动不安"气象。明中期吴门画派崛起，一反浙派确立了明四家，即沈周、文徵明、唐寅、仇英在绘画史上的地位。明代画论风气盛行，特别是明末以董其昌、陈继儒、莫是龙等为首，提倡的"南北宗论"说，"文人画正脉"说，此等学说虽表现出一定的矛盾，甚至这些理论的提出在一定程度上阻碍了山水画的发展，使得北派山水如荆关、李范、郭王等一路从此一蹶不振，也左右了清代的绘画导向，但董其昌个人山水绘画的巨大成就及其画说对后世产生了极大的影响，其中之一便是将笔墨最大限度地独立出来，并加以独立的审美价值。

清初以四王为主的画坛基本上延续了董其昌的观念模式，以极其深厚的功力对董巨、元四家进行了笔墨、图式程式化的集大成，以此创就了清代山水绘画的高峰。四僧之中又有"八大""石涛"一路自出机杼，同辉耀于清初画坛。

南宋马远

明早期浙派

明晚期董其昌

纵观中国山水绘画的发展，暗合了传统文化与传统山水绘画间的"母体""子用"关系。魏晋山水审美高度的确立，澄怀观道，技近乎道等山水终极光环之美，隋唐展子虔、二李的"错金镂彩"之美和金碧、青绿山水的古拙之美，王维、张璪的"芙蓉之美"的水墨晕章的通天地大美，五代北宋的荆关、董巨、李范、燕家景致、郭王、李唐斧劈、南宋四家等的山水面貌纷呈鼎盛，元人山水飘逸规范，明四家、董其昌、清初四王的集大成，四僧明心见性等等，犹如一个个根植于传统文化之中的顶梁支柱，足以支撑起整个中国山水绘画的辉煌历程。

而本书在分析、解读山水绘画技法时，由于篇幅限制，主要侧重于宋代山水作品，使读者直接领略山水史上最为精华的部分，从而一门深入，若在原境界上有所进益，也能了却作者的一份心愿了。

[1] 参见何志明，潘运告. 唐五代画论 [M]. 长沙：湖南美术出版社 1997.4

[2] 参见宗白华. 美学与意境 [M]. 北京：人民出版社 2009.3：p195—205

[3] 参见赖永海. 中国佛教文化论 [M]. 北京：中国人民大学出版社 2007.7：p42—48

[4] 参见葛路. 中国古代绘画理论发展史 [M]. 上海：上海人民美术出版社 1982.6

[5] 参见唐五代画论 [M]. 长沙：湖南美术出版社 1997.4：p31

[6] 岳仁. 宣和画谱 [M]. 长沙：湖南美术出版社 1999.12

[7] 见张彦远《历代名画记》，参见何志明，潘运告. 唐五代画论 [M]. 长沙：湖南美术出版社 1997.4：p137-198

[8] 参见孙昌武. 禅诗与诗情 [M]. 北京：中华书局 1997.8：p69.

[9] 全唐诗卷 129 转自孙昌武《禅思与诗情》p91 中华书局 2006.8 月 2 版.

[10] 参见熊志庭. 宋人画论 [M]. 长沙：湖南美术出版社 2000.4：p230.

[11] 参见孙昌武. 禅诗与诗情 [M]. 北京：中华书局 1997.8 王维、杜甫与禅一章

[12] 由刘道醇《五代名画补遗. 山水门第二》我们可知："荆浩，字浩然，河南沁水人。业儒，博通经史，善属文。"生卒年不详，曾为唐末小官。主要活动大约在唐末至后梁（889—923）。唐末中原政局多变，战伐不断，荆浩自觉出世而"独善其身"，"萧然忘羁"（王微之），散隐于山水之间，归隐太行山洪谷，号洪谷子。

[13] 参见何志明，潘运告. 唐五代画论 [M]. 长沙：湖南美术出版社 1997.4：p250

[14] 转自宗白华. 美学与意境 [M]. 北京：人民出版社 2009.3：p202

[15]《图画见闻志》记录有：四时山水、三峰、桃源、天台；《宣和画谱》记有：夏山图四、蜀山图一、山水图一、瀑布图一、秋山楼观图二、秋山瑞霭图二、秋景渔父图三、白苹洲五亭图一；南宋《中兴馆阁储藏》记有江村早行图、江村忆故图；此外，在《襄阳画林》《云烟过眼录》《铁网珊瑚》《珊瑚网》《清河书画舫》《图画精意识》《平生壮观》《式古堂书画汇考》《石渠宝笈》《庚子消夏记》等著录中，还记有渔乐图、秋山图、山庄图、峻峰图、秋山萧寺图、峭壁飞泉图、云壑图、疏林萧寺图、云生列岫图、溪山风雨图、楚山秋晚图、仙山图、长江万里图、庐山图、匡庐图等等。

[16] 李廌《德隅斋画品》，参见云告. 宋人画评 [M]. 长沙：湖南美术出版社 1999.12：p248

[17] 云告. 宋人画评 [M]. 长沙：湖南美术出版社 1999.12：p108

[18] 郭若虚在《图画见闻志》提出山水"古不及今"，"画山水唯营丘李成、长安关同、华原范宽，智妙入神，才高出类；三家鼎峙，百代标程。"特别是李成、关仝、范宽的山水画"前不籍师资，后无复继宗"，即便"如王维、李思训、荆浩之伦，岂能方驾近代？"所以"三家鼎峙，百代标程"；宋初的刘道醇也早已赞为"当称为第一"；到之后的《宣和画谱》再次提到李成，已是"古今第一"。李成字咸熙，祖，父辈长安人，唐王朝宗室。

[19] 苏轼《跋文与可墨竹》见云告. 宋人画评 [M]. 长沙：湖南美术出版社 1999.12：p238

[20] 见熊志庭. 宋人画论 [M]. 长沙：湖南美术出版社 2000.4：p113—119

[21] 见熊志庭. 宋人画论 [M]. 长沙：湖南美术出版社 2000.4：p63—105

[22] 潘运告《文人画的审美情趣》，见云告. 宋人画评 [M]. 长沙：湖南美术出版社 1999.12.

[23] 参见谢稚柳. 中国古代书画研究十论 [M]. 上海：复旦大学出版社，2004；p179

[24] 中国历代画家大观——宋元 [M]. 上海：上海人民美术出版社 1998.8：p177

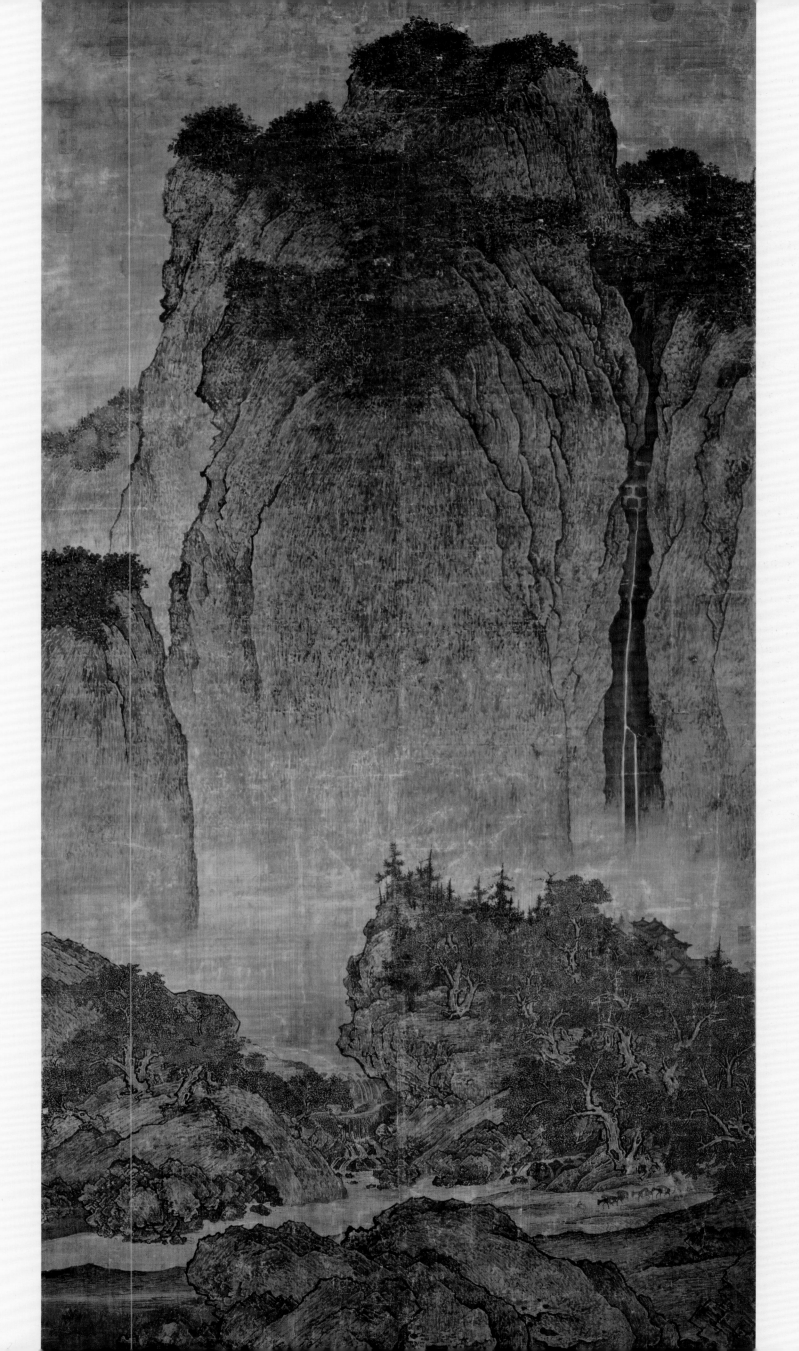

第二章 范宽《溪山行旅图》

第一节 范宽简介与《溪山行旅图》

李成、范宽两位大师均生活在唐末五代时期，师承荆关一路，为卓然大家，在宋初山水画上建立了迥然不同的风貌，分别做出了卓越的贡献。所谓"李成之笔，近视如千里之远；范宽之笔，远望不离座外"，两位都是当时最有影响的画家，与关仝并称北宋初年的三大家。

范宽，字中立，华原（今陕西铜川耀州）人。宋初著名山水画大师。生卒年记载不详，约生于五代后汉乾祐年间，在宋仁宗天圣年间（1023—1031）还有所记载，但主要活动于北宋前期。范宽工山水，好酒而不拘世故，是一位典型的岩穴之士，平时喜爱深入生活，穷究自然造化。早年师从荆浩、关仝、李成一路山水画，后感悟"与其师人，不若师诸造化"，遂移居终南太华山中，常居山林之间，危从终日，早晚观察云烟惨淡、风月阴霁的景色，虽风寒酷暑终不弃舍，以此山川气势尽收胸臆而别成一家，终于能通过师古人、师自然造化这如鸟之双翼的感悟而自出机杼，终成一代大师，为山水画形成期北方画派之主流画家。

宋人品评其作品，大多赞其作品气魄雄伟，境界浩莽。其构图传承荆浩"善写云中山顶，四面峻厚"特征，用笔雄劲而浑厚，笔力鼎健。而范宽墨善用黑沉沉的浓厚的墨韵，厚实而滋润。其皴法，一般称之为"雨点皴"，下笔均直，形如稻谷，亦称为"芝麻皴"。画屋先用界画铁线，然后以墨色笼染，后人叫他"铁屋"。传世作品据《宣和画谱》著录的有五十八件，米芾《画史》提到所见真迹三十件，如《溪山行旅图》《关山雪渡图》《万里江山图》《重山复岭图》《雪山图》《雪景寒林图》《临流独坐图》等。

《溪山行旅图》是范宽代表作，纵206.3厘米，横103.3厘米，为台北"故宫"三宝之一，描绘的是典型的陕关一带的北国景色，图上重山迭峰，雄深苍莽。此构图奇在扑面而来的大山占了整个画面的三分之二，一种雄伟、高壮的山体之气扑面近于窒息。山头茂林丛密，两峰相交处一白色飞瀑如银线飞流而下，严肃、静穆之气氛中增加一份动意。而近处怪石箕居，大石横卧于冈丘，其间杂树丛生，亭台楼阁露于树巅，溪水奔腾着向远处流去，石径斜坡逶迤于密林荫底。山阴道中，从右至左行来一队旅客，几头骡马载着货物正艰难地跋涉着。

在右上角上有明末书法家董其昌用楷体工整写就的"北宋范中立溪山行旅图"十个字，在画幅的右下树荫草叶间有"范宽"字题款。此外还有很多收藏者的题款，包括具有明显宋代特点的"御书之宝"方的印文、印色，画卷上还有乾隆皇帝专门用于收藏的"御书之宝"的印鉴。

范宽的作品多取材于其家乡，雄阔壮美，笔力浑厚。他注重写生，多采用全景式高远构图，善用雨点皴和积墨法，以造成"如行夜山"般的沉郁效果，衬托出山势的险峻硬劲。范宽还善画雪景，此是其一大创造，被誉为"画山画骨更画魂"。所画的崇山峻岭，往往以顶天立地的章法突出雄伟壮观的气势，山麓画以丛生的密林，成功地刻画出北方关陕地区"山峦浑厚，势状雄强"的特色，被誉为"得山之骨"与"山传神"。《溪山行旅图》便是他创作特色的具体体现。

第二节 范宽树法特征

范宽在传承中原山水描绘的基础上，传承荆浩、关仝的寒林枯木（松干枯瘦多节，小树如柴，出枝多蟹爪等特征）的同时，又有所扩充与回归本质。

a 笔法上：树法总体上往往全圆笔藏锋，多用中锋写出通于天地气化的树木，但树身又稍兼用中偏锋，更使其在转折处绵长圆融、虚灵而过，俗称"鲜头"。用笔一法郭熙多用篆籀之笔，抑扬顿挫，笔走龙蛇，虎啸龙吟，神备气足。其更为注重用笔的开始与收尾，或藏头护尾，或方折起笔空回送笔，总之其用笔刚刚壮健，气势雄厚，圆笔中锋而富于凝重。

b 出枝上：枯枝出枝一法是小笔中锋，在虚空中劲挺划出弧线，一改李成一味没骨的"蟹爪"，多有双勾繁复树叶替代，"蟹爪""鹿角"混用，多有双勾小枝，特别主丛树更是如此。用中锋兼中侧锋的绵绵虚灵的长线确立"君子"般的正气盎然的主树身。范宽多喜欢将整片整片的丛树作为中心主树，形成画面中心。

c 树根上：树根一法又往往露根、藏根混用，同样以顿挫跌宕的篆籀笔法描绘气化深沉的盘根结势。

范宽"师古人不如师造化，师造化不如师心源"，将前人如荆浩、关仝、李成、隋之展子虔、唐之二李等诸家的画迹作为体证"林泉之心"的媒介，同时将自然的当下体悟也作为一念转境归入"林泉之心"的媒介，所以在自性而发的基础上既能本质传承荆关等前人诸家的技法图式，又能加以取舍、丰富，进一步深化、拓展了荆关山水语言，又开阔了其自身特有的艺术境界。而这些正是通过对前人画迹和对自然的感悟而体证出的林泉之心。

d 丛树法处理上繁复穿插，前后丛树，不作主次，而形成整体一片气势。只作不同的各种夹叶法以充实画面，分成前后空间。又可以进一步以"界画宫殿"，再界画房屋后远处的柏树丛；"夹"出"物形气化"的树身并与枯木形成强烈的点、线，主、次的造型互补；用"正书"笔法，笔笔之提按顿挫地书写，以形成一片片的厚重的视觉中心。

范宽树根、出枝、树身的"抢笔"的用笔特征

范宽丛树法上的多树法的厚重处理

e 主丛树的"虚形封闭曲面"：树木自身繁复结构（树身、出枝、树根），加上主、次树群相互盘纠交结的考究，终而形成了主丛树，又进一步有意识地将其上下左右以虚形之气相通连会，自然形成一个不规则的"虚形封闭曲面"。这使这种视觉中心更为整体、更加充溢气化运动（在这封闭的曲面里挤压诸多小体积，使其显得膨胀，有着想要冲破曲线的张力），充斥着更为倔犟向上的生命力，郁郁葱葱，生机勃勃。北宋郭若虚品评范宽笔法是传承古人本质，所谓："峰峦浑厚，势状雄强，抢笔俱匀，人屋皆质者，范氏之作也"。

f 副丛树作用：这里主要指主体山体上的众多小丛树。副丛树在画面中多起到"隔"的作用，所谓"山之林木映蔽以分远近"；也有"引"的作用，在《溪山行旅等图》中，副丛树"引"出龙脉，增加盘旋向上之势；也有"救"的作用，如同诗词中的"一拗一救"，例如《溪山行旅图》，远山上的副丛树再次将山"形"调整到自己特定的审美中。

《溪山行旅图》中，副丛树"引"出龙脉，增加盘旋向上之势。在自己特定的审美中，绘出前后不同手法的树，犹如诗词中的"一拗一救"。

第三节 范宽山石法特征

在山石法上，范宽本质上传承了荆关的山水艺术特征：画面墨色总体而言，浓烈浑厚，并形成一定的墨色色调，又从"不失自然"中感悟而得。

a 范宽喜好在画面近处多作巨石、大石，且山石做错位勾搭，形成"斗冲"之势，为视觉中心。用笔亦用"正书"笔法，抑扬顿挫勾勒出大石的结构与造型特征，并以后人称"雨点皴"之皴法浑厚而华滋地表现出关山陕北一带的地理特征，使画面节奏更显舞蹈、音乐之美，枯湿浓淡、阴阳相济、混沌而又富有变化。

b 他又因山石之间的主、次地位不同而加强敷设不同的墨色、墨法，也往往虚实、皴擦、顿挫、点带、分连并用，以区别前后虚实远近、阴阳主次明晦，并充分考虑到每石块的"物形气化"。墨色依附于造型，塑造出严谨而充实的"物形气化"之形象是范宽显著的特征，也正是范宽上承隋唐、五代山水艺术语言而臻至高峰，成为北宋山水三家之一。

从范宽特有的山水画风中我们可以看出其在描绘关陕一带时驾轻就熟地运用了师古人、师造化这些"画之本法"的绘画语言。两者笔法、墨法正是由林泉之心而发，深刻表达宇宙人生的终极内涵。

范宽画中的大石墨色处理

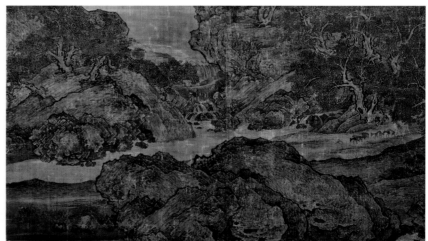

范宽画中树、石的墨色整体浑厚

第四节　范宽山体法特征

　　同样，范宽将荆关山石法技法本质传承、对自然证悟同时作为回归本心之媒介，故而能在前人基础上作本质的扩充，方法也更为繁复。

　　范宽的方法是先理会大山，以近处大小、空间来勾、搭、布置不同的巨石大石，与主峰或顾盼或朝揖，少背倚少据依……确定两大主次关系；再由大章法分割为各个小章法，又每一局部内放置怪石、坡石、松石、林石、灵岩……以"深远"分出前后空间与巨石中的流水，形成S形纵深。中有宫殿迂回繁复大树群意境，由此切割而出的几大空间。后有占画面三分之二的主体山峰群。

　　其以"高远"法分出上、中、远景，给人一种扑面而来的大山压顶的气势，少作"平远"或为"幽远"。如此使整幅画面分割为上、中、下、左、右等几大块，以巨石为宗老来对轴主峰，前景山石多为封闭曲线，增加"陡冲之势"，或形成强烈的"气化运动"节奏感。

　　中景山体又往往多以烟霞锁其腰，使通于宇宙天地之气，通过画者的"林泉之心"体证直接外显在画面之中，让其"折现"出宇宙天地间的气化灵动、浩荡奔腾的宇宙创化之"天机之动"，加至幻真之间的神秘，给画者与观者都带来遐想的"精神真实"。其处理成古树成片，各类树木树叶繁多品种，大面积遮蔽如铁铸成的大山岗。其传承荆浩的"山根到水平"的特征处理，再细分出几个空间，使流水参差其中，反映一片天机盎然，也反衬出"大山堂堂的众山之主""耸拔轩豁，雄豪严重"的大气磅礴之势。

范宽先定中间大山，再附带出左右大小不一之宗主。左空右实，左实中又有一线虚灵的瀑布。

范宽精致笔墨塑造出明晦向背的山石，重叠旋转弧线，作出卷云皴、水墨交融、勾勒、皴擦并用、塑造形体。

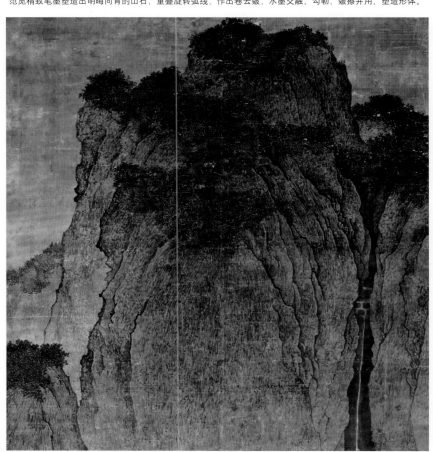

　　这种"先抑后扬""虚实相兼"手法运用到"远近大小之宗主"的"冈阜林壑"之中，同样以"虚实相兼"的手法来处理：主山体分成三大块，范宽将中间大山设定为主峰，重中之重，再作深远的三个层次，附带出左右大小不一的两个山体，增画面左右两侧变化，使整体画面从下而上形成合、左右大小分、再合的动势与大节奏，即形成画面整体的气动趋势，使其整体混沌气化又局部变幻莫测、鬼斧神工，气动变化无穷无尽，在一定程度上暗合了儒家心性内涵。

　　范宽在其大山体的笔法上多用长短不一、粗细参差的"抢笔"，有力厚重地塑造出层层山体造型，多次繁复的积墨与破墨的叠加增加出浑厚华滋的"如行夜山"之境界。其用笔一呼一吸，的正侧翻转，或虚停实顿，或虚断实连，或分或续，或拖或带，或圆笔或中侧，或臧锋或露锋，或中入终立，或侧入终立，或绵长或顿挫，或顺笔或逆笔丰富勾勒出山体"物形气化"的造型（个体）、"物物气化相接"的相互关系（局部与局部）、"天机之动"动势趋向（局部与整体的关系）的"气质俱盛"的物态形象。其用精致考究的墨法、墨色塑造出山石枯湿浓淡、明晦向背，又多用积墨法、破墨法重对应雨点皴法，抢笔一呼一吸、水墨交融，勾勒、皴擦并用，充分塑造山峰形体，再三营之、撤之，直到满意为止。其直接传承晋唐五代一路的笔法、墨法。最后以淡墨或青墨轻拂其上并调整整幅画面的轻重、整体关系。

　　范宽在荆关"惜墨如金"的笔墨基础上发展了山石的色阶对比，使卷云皴笔法和湿笔淡墨层层旋转而叠加，也更显出"山高、云深、林密、皓素的寒林气息"，在内心的体证下扩展了前人的山石绘画语言。

第五节　范宽云水法特征

　　范宽几乎全部传承了关"墨润笔精，烟岚轻动"的技法特征。关于云水法宋人认为如下。

　　a 绘画应意在笔先，立意之前便要确定所画山水的季节，因为四时不同，云水法相对不同："春云如白鹤，夏云如奇峰，秋云为轻浪，冬云澄墨惨翳"（韩拙）。以此可以再次看出宋人在"不失自然"、感受自然微妙基础上提炼概括，而后又外显于画面上的"气象全得"的"绝妙境界"。

　　b 烟云之法在范宽画面中，多布置在中景与远景之间的位置经营之中。在《溪山行旅图》中，画面被切割成两大块，使"图底关系"展现出微妙变化，也使画面之中的"云气"相连、气化不断、"映带不绝"，实为增其神采、气韵生动的重要法则，黄宾虹所谓"实处易虚处难"（《黄宾虹画语》）。

　　c 烟云与实体的虚实反差：用烟云缥缈的气动（虚），反衬出四季山体（实）的春笑、夏漓、秋妆、冬睡。如此"晻霭之间千态万状"的"云烟变灭"之烟岚气象，正能与"长松巨木，回溪断崖，岩岫巉绝，峰峦秀起"之松木、山石形成另一意义上的"华实统一、气质俱盛"。而范宽这种多用轻墨衬底，微妙"夹"出的与实体对比的手法，正是传承了荆关的寒林烟云法。

　　《溪山》图中云气虽有薄雾般的春云、清明廓静的秋云、阴霾的冬云的不同描绘，但图中的烟云虚灵而动、闲逸舒畅而游的微妙描绘正是运用了虚灵清淡的墨色，"烘染"出这种精致的"图底关系"。

　　范宽画水往往诸法混用。在《溪山行旅图》中，水也往往经营于近景、中景之间。水势由竹桥下的强烈而到前坡的渐渐容缓，如同真景。画面主峰右侧的一线高处瀑泉，往往处理成千尺寒冬，一水飞出，在崖岸之间夹出绢素之底，气势宏大，轰然作响，所谓"瀑布插天，溅扑入地"，但又随大山主峰的烟云淡去而隐去。

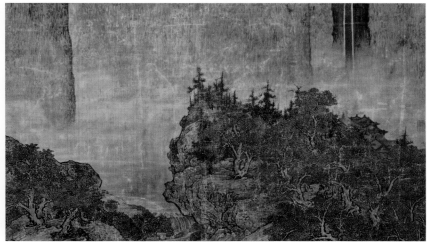

范宽《溪山行旅图》中"烘染"出的云法

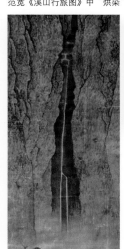

范宽的"一线瀑布"古朴高远水法。其"瀑布插天，溅扑入地"，但又随大山主峰的烟云淡去而随之隐去。

而至画面中景下方中间又需映带掩蔽以示气脉相连而作涌泉，所谓"欲喷薄，欲汪洋"。

而至画面中景下方，中间又需映带掩藏以示气脉相连而作涌泉，所谓"欲喷薄、欲汪洋"；前方多有乱石、怪石，使水澎湃而仰沸，所谓"欲激射"；水口多为"圆角"，使其交会四合，前景流水潺湲，所谓"欲深静、欲回环、欲多泉"。这样又与"斗冲"前景山石空间形成对势，互相拮拉，增添水平线，从而反增高山的高远节奏，与正面主峰与"一线瀑布"的古朴之瀑布形成最为朴实的"横平竖直"法则；而远处云水相溶，彼此不分，引势成"平远"增添平行线，所谓"欲远流、欲柔滑"，从而增加平远节奏。此两法又往往并用；《溪山行旅图》中同样并用"平远法"水法，由前景与中景之间空间用潺潺流水，层层引向远景，而远景又多用水平状的白色水带，映带不绝，也正是"欲挟烟云而秀媚、欲照溪谷而光辉"，整张画面随着多层左右通线层层推向远处，终究水天一色，浑茫于虚空气化之中，一一对应于范宽内心的本质内涵。

第六节　范宽山水章法特征

在范宽山水的大小章法中，我们可以看到有如下特征。

①范宽在《溪山行旅图》中将整幅画面设定三大段：前景的错位巨石群，中景的两块左右大小不一的山岗，而远景是画面主峰，占整幅画面的三分之二。形成了最大的构图法则，即"横杨竖昂"法则（横杨即"坐低右高"的趋势，中景两块大山岗总体上处理为右山岗稍大点、有点高的趋势）；且前、中、后景之间的比例是1：3：9。笔法上也往往传承荆、关、李成诸师的笔墨本质：用篆籀顿挫写出树根，绵长虚灵之线勾勒树身，小笔劲挺双勾出小枝；造型上，往往注意勾勒、树身段段塑造，注意书法用笔的抑扬顿挫，在此基础上有规律地勾画出似菊花瓣的古树的夹树叶。

略带"弧线旋转"皴法，用"先勾后皴""先皴后勾"与"边勾边皴"的方法不断地调整出各自倾斜造型、石块的头部结构，使其造型特征进一步明确化，并在其尾部、侧方生发出一些重石，加以局部的皴擦明确造型方向与特征，使物物气化相连又充溢着气化膨胀之感，丛树外点也必以虚气外连，形成不规则的团状虚形的气化之动。

②之后范宽往往会设定第一条左右水平通线，同样传承荆关笔法，那种高难度的力量浑厚、笔形变化而丰富的笔法，一呼一吸间，缓急相兼颇似舞蹈般的节奏在画面上切割划出。此即"横杨"法则。其与树丛自然交叉形成团状实形气化之动，作为第一视觉中心，形成"内紧外松"法则，又随后因势利导，形成大开大合大章法。

③随之作出相应的第二垂直线、第三垂直线，第二水平线、第三水平线……使如音乐、舞蹈般的画面主旋律在重复之中同时含有微妙变化与转换，增加整张画面的节奏之美。这种重复又微妙变化的节奏，在郭熙这里即是上承上古山水"装饰"古风而一变为"装饰性"的笔墨铺成，形成自己的笔墨特征；又在铺成之中再次因势利导，分割成若干个小章法，可以见到这种大中套小、小中见大（小章法虽有变化但不可破坏大章法的总体趋势）的秩序之美。

④最后收口：中、远景间增添水平线，引为平远之势，在此多生烟气、云霭，缥缈绝尘，越来越淡。（平行线越来越多、越来越清淡，画面自然会是越来越远的趋势；反之，突兀的垂直与水平交差线或陡冲倾斜线再次切割穿插其间，往往因为其穿插结构的复杂而吸引人的第一视觉。）总之，一切尽是林泉之心体证下的宇宙人生之内涵的本质表达。

⑤以《溪山行旅图》为例，范宽在三分之二处，以左右通线"隔"出远景与中景两大体块，为整张画面的大章法。随之中景以"间水间路"的画面负形分割出巨石交差的前景，对应正面大山。其又将中景分割成左右两块，在右边主要山岗上作出接近45°斜线的古树排列。在近于整齐划一的节奏中，左右勾搭、上下顾盼，形成几个自足的小空间，又设小章法；与山岗相搭，以树石法来形成为一个个自足的小空间、小宇宙，再添流水；或形成驮驴商队，或经营出流水浅滩等等。而各个小章法又为大章法助动气化大势，毫不破坏这种井然的秩序之美，使整张画面浑然一体，大自在中又兼有微妙变化，正所谓"天地一东篱，万古一重九"。

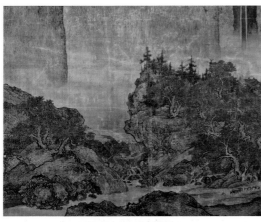

以左右通线"隔"出两大体块

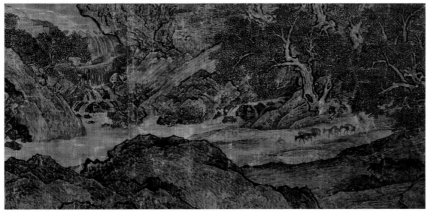

前景为两块，巨石为前近景，中景为主丛树、宫殿等等

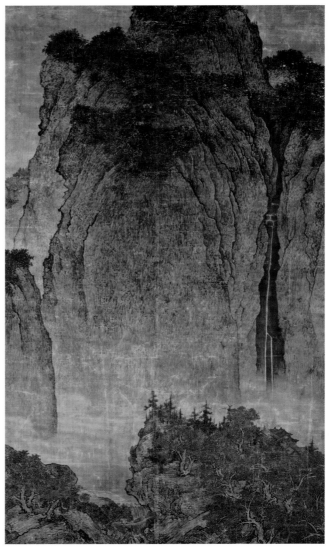

范宽画中"横杨"法则，"内紧外松""横杨竖昂"法则，上中下、左中右大章法

⑥主丛树和主峰形成呼应，气脉指向虚空，再通向整张画面的主峰，此即"竖昂"法则；左右山体气脉互通，形成"横杨"左右通线；完成上下左右气脉循环往复、灵气动荡的气动之大山堂堂气象；"内紧外松"法则；整张画面下"陡冲"、远、中景处理为"虚幻"，远景是"高崇"；左"平缓"之势压又有突兀大石，右"陡冲"的远山有复归为宫殿的平整，为整张画面大章法，求其平中不平、不平中又平之气动回旋之势。

⑦前景，就是整张画面下部的"陡冲"巨石部分。再以"左低右高"法则设一"斜坡"铺在巨石后面，以凸出巨石，形成画面下部的视觉中心，其间隐约出一条小路，就此完成一个自足小空间。

前景巨石也随之再分最重、次重、非重几个层次，用焦墨、浓墨层层叠叠、反反复复、"营之、撤之"，整体中不失其变化与层次，求得整张画面的不平之平；前景巨石又平坡，又显"横杨竖昂"法则，并形成多层平行线，推向纵深，以此形成深远之造景。这也暗合出多个稳定的不等边三角形，上轻下重，支撑在"地之重位"，对应于"天之宇宙"；对整张画面来讲又是大的"先轻后重"法则。山石再因势利导，大开大合，"引、分"为近、中、远，使其通于宇宙的"天机"之化运动，呈现缓缓上引之势，充溢、膨胀在中景画面的上部虚空；而最上层便是以主峰虚压"地位"，犹如"帽子"，"夹"出中上部的气化盘旋、膨胀流动之感，正是神完气足、惊心动魄！

⑧上部远景以中景大山为主，辅以左右两块山体，左小右强形成趋势。再重复"左低右高"之法则。山体上有隐约云雾之中的丛林远树，提携接应，引出并完成主龙脉的"物形气化"。正是传承荆关"夫气象萧疏，烟林清旷，毫锋颖脱，墨法精微者，营丘之制也"，这片虚景也正是整张画面中最具难度的描绘与塑造。

⑨主峰山势的设定更是连绵起伏、气象万千，再做纵深处理，一直映带到整张画面的右侧边山石，与前景节奏一样，做一个"左低右高"的山脉，"虚形怀抱"着画面中景大山、左右山体，早已是一个完整的、自足的小宇宙。

三个山峰，其间又形成曲折盘旋的龙脉、次龙脉与次次龙脉，提携左右山脉，欲向上添增远山的浓密树林，以短竖墨点来表达。重复主节奏，求其崇高平整气象；但又兼有树木的弧线出枝，划向虚空，"虚形怀抱"，指向各个微妙的实形与虚形，也求平中不平。其并呈上扬之势，指向虚空，增添垂直线（小章法中的"横杨竖昂"法则），并挤推小章法中的右石与中景主体龙脉相连为实，"夹"出画面右侧"一线"泉水。三大主峰，或引或带，或指或抱，或隔或连，反反复复、辗转右侧而错综复杂，又是提携起整张画面的循环往复、灵动上升地通于宇宙天地气化的"天机之动"。

⑩画面山体总体上为"合"（前景）再"分"（中景左右两分），的最终为"合"（大山为合），又作右倾龙脉的密树，同时"虚怀"这一自足小空间，并对应三大主峰中的左边山顶"矾头"与中景主体龙脉相连为实，支撑龙脉。

其自然形成与画面右侧上下山石的"互开"对峙，夹出画面右侧大瀑泉（"计白当黑"的"负形"），"裁剪"为三段四折，忽隐忽现，妙趣横生！

⑪最绝妙处理还在于画面左侧中景之上的遥岑，其与龙脉以烟雾虚接而成，引龙脉之势向上虚引之画面主峰；使得龙脉远至画面左侧，与画外探进的树枝"相夹"，"虚怀"整张画面右侧中景，再次呈现出泉石之心外显的"循环往复、虚灵回荡"的节奏大美与画面自然外显的"意境大美"。

第三章　两宋山水审美中的"心性"思想

第一节　学诸家与自然以明林泉之心

真正与两宋画论、画迹有着内在深刻联系的正是宋明理学这一大树之根——心性论。无论周子、二程，还是之后集其大成的朱子，以及直接借鉴禅学思想而集大成的陆王，最终都归结到"心性"二字。

最为典型也就是由心性观照下的宇宙人生终极思考（具体在绘画上的"林泉之心"）与外显的宇宙万物谐和气化（具体在绘画上的山水图式与"林泉之形"）；也就是说，由心性出发，返归到终究的"心性合一"，感悟宇宙人生的谐和气化和循环往复过程。其也可以理解为经由心性而发的宇宙万物谐和感受，借鉴前人对自然万物、山川造化的体悟，再回归到自己内心的体悟的升华。

宋儒是集大成者，特别是将儒家心性思想融合到本土的哲思之中。当然隋唐是中国化佛教的最终形成，在一定意义上后者也是借鉴儒家心性理论以适合在中原地区的广泛传播，在此意义上说两者是互为借鉴互为发展的，但真正得益的还是儒家，特别是融三家之长的心性学说大大丰富与充实了原有的儒家心性体系，也使得宋明理学、心学借此真正发扬光大了宋明儒家体系。这种丰富而发展了的儒学思潮渗透到当时文化的各个层面，直接改变了人们的观念，包括山水绘画理论及其创作思维。

本章就郭熙《林泉高致》为基础展开进一步的北宋画论、画评与宋儒心性论的深层关联，同时也可深入分析两宋山水艺术画的心性体悟、绘画意境与技法图式特征。实际上"林泉之心"更是一种象征与指代，是本质发展了的心性内涵（源）在北宋山水中的具体体现（流），范宽、郭熙、李唐作为一个个共识鲜明的画派，诸家在心性体证的认知也一定带有本质上的相似，那是明心见性了的——"林泉之心"。

朱良志在《论儒学对中国画学涵养心性理论的影响》一文中提道："从郭熙的《林泉高致》到董逌的《广川画跋》、韩拙的《山水纯全集》以及徽宗朝的《宣和画谱》等，当时的画学名作无一不以儒家哲学作为其根本旨归，从中无不可辨析出北宋理学对其理论影响的痕迹。南宋以后，像吴大素、李息斋、黄公望、王孟端等，直接取资于朱子思想而发为自己存养心性的画学理论。心学在元代就有像倪云林这样的响应者，到了明、清时期，像文徵明、沈周、董其昌乃至清初的石涛等，都或显或隐地受到过心学的影响，他们的存养心性理论都能透出心学的影子"，深刻地表明了这种圆融的宋明儒家心性理论不但影响着两宋的绘画理论与绘画创作，而且还深刻地影响了之后的元明清的绘画理论与创作思维。

历代画论、画品、画评总是积极反映了当时的哲思思潮与文化现象。如果说先秦画论诸如孔子的"绘事后素"、老子的"五色令人目盲"、庄子的"解衣般礴"等只是依附于先秦诸子思想而立，过于笼统、模糊的话，那么魏晋思潮下的画评、画论已迈出一大步，算是真正具有独立意义上的画评、画论了，顾恺之的"形神说"、谢赫"六法说"、宗炳"卧游"和"澄怀"更多地借用佛、道两家的心性论、本体论等创识出一系列对后世画画具有深远、统摄意义的理论，并以此作为界限，形成了与西方绘画迥然不同的绘画体系与绘画价值，其便是以心性论为中心辐射出的"艺归乎道"说、"形神"说、"六法"说、"卧游""澄怀"说。

隋唐一代，三家融合，特别是佛、儒的相争相融、心性体系高度发达，也使绘画品评者多站在儒家立场上，更多地谈及心性与绘画关系并使其丰富发展。但从儒家来说，真正的成熟期却在两宋，"万法皆备"的宋画是伴随着成熟的画论而出现的，特别是山水绘画理论的长足发展与宋儒圆融的心性体系更是息息相关。诚如朱良志所说："元、明、清画论、画评传承两宋虽有所发展，但主要是应变于内部的变化，并没有改变其基本理论之框架，积极借鉴道、禅哲学的精髓的同时并构造了儒家亲和；也就是说两宋画论、画评是站在儒家'人道'的立场上汲取三家心性本质内涵后的重'人格之品''人格境界''道德价值''艺术品格'，人与画的关系是'心画'，也就是'绘画是人之心灵的俯仰'（宗白华），有一等心胸，就有一等之绘画，有一等人品就有一等画品。这正是受'一念净土，一念地狱'的佛家心性转换的深刻影响，一个有成就的画家必须是心性修炼的大家，而不特重于技巧的操持。如此，画就是心性观照下的'颐养'。事实上北宋画论、画品、画评中延续着大量的暗合上述所言的由心性而发的宇宙万物谐和的理论，而这些正是发生在心性论发达的宋儒时期。

北宋周敦颐（1017—1073）、二程（程颢：1032—1085，程颐：1033—1107）大量地借鉴佛家，特别是禅宗思想而拉开了宋儒理学的序幕，随着两宋的理学、心学体系（禅宗作为中国化佛教的代表，其本身是融合与综合了三家的心性内涵，故而宋儒的集大成就自然地表露出对禅宗的极大兴趣，并借此再一次发展、圆融，形成了宋儒自身的心性体系，也因此，后人在阅读宋儒时，自然地将之与禅宗深连起来）的不断发达、圆融，宋儒心性思想深刻地影响了两宋文学艺术，包括宋人对范宽、李成、郭熙、李唐等人品与画品的品评。其反复强调的"尊德性，所以存心而极乎道体之大也；道问学，所以致知而尽乎道体之细也。二者，修德凝道之大端也"（《中庸》）中的"存心"就是颐养"至刚至大""大心"而通于天地大道。

本书以为程朱理学整体上借鉴了佛家心性思想，但其具体的修为方式更接近于北宗的"积劫方成菩萨"。"时时勤拂拭，勿使惹尘埃"表现在程朱理学之中，就是读书、明理、颐养通于天地之大心，由量变到质变，养就一个同于天地、同于圣人的心性。而"陆王心学"更近于"一超直入如来地""本来无一物，何处惹尘埃"的"南宗式"顿悟思维。在此暂且不论两者的区别，但范宽、郭熙、李唐绘就的山水还是表现出融小我于大我，将宇宙生命的浑沦创化上升到宇宙人生的终极关怀。

第二节　胸中宽快、意思悦适的林泉之心

《林泉高致》曰："世人只知吾落笔作画，却不知画非易事。庄子说画史解衣盘礴，此真得画家之法。人须养得胸中宽快，意思悦适，如所谓易直子谅油然之心生，则人之笑啼情状，物之尖斜偃侧，自然布列于心中，不觉见之于笔下……不然，则志意已抑郁沈滞，局在一曲，如何得写貌物情，摅发人思哉！假如工人斫琴得峄阳孤桐，巧手妙意洞然于中，

则朴材在地，枝叶未披，而雷氏成琴，晓然已在于目。其意烦悖体，拙鲁闷嘿之人，见诸利刃，不知下手之处，焉得焦尾玉磬，扬音于清风流水哉！"（《林泉高致》，以下同一出处）

此为郭熙《林泉高致·画意》篇所载，也是首次较为完整地提出将画者平时的心性颐养直接作用于画品之中，其关键在于"人须养得胸中宽快，意思悦适"的心性观照，既不是利欲心胸：骄奢鄙俗、意烦心乱的发泄，又不是偏狭死寂的心胸：抑郁沈滞、局在一曲，而是"胸中宽快，意思悦适"的通于天地的纯洁、宽快、悦适的"大心"——林泉之心，继而"人之笑啼情状，物之尖斜偃侧，自然布列于心中，不觉见之于笔下"，这种"大心"又同于庄子的"解衣般礴"，天地万物通过自性调整与观照，早已是物我合一、物我即一了。

郭熙说："盖身即山川而取之，山水之意度见矣。"身即山川↔心即大地↔心即宇宙↔宇宙即心，一切便在于一念之间，"以林泉之心临之则价高，以骄奢之心临之则价低"。"一念净土，一念地狱"，有一等心胸，就有一等之绘画。佛家言："相由心生、万法唯心造"，一切的一切便是在一念（谐和、气化的本心）之间转换。事实上，这种关键的颐养的通于天地的大心（林泉之心、胸中宽快，意思悦适之心）在历代儒家的"心性论"中是极其强调的！

我们上文提到，孔子虽然呼唤先秦诸贤将眼光从"天文"拉回到"人文"，并提出以"仁爱"为中心的人伦道德体系，但这种王道政治、人伦道德仍然以"天道"作为标尺，以至于所有的人伦行为均以是否符合天道而作为，所谓："道"为"天"（事物本质规律），"德"为顺应本质规律所作的行为、言语，王道政治更是以"上天垂象"以判断是非。事实上孔儒学说一直在人、天之间寻求着相互关系，并以人之"人伦"的严格要求来主动调整以符合天道规律。

儒家心性论的倡导者是孟子，他在孔儒"人伦"意义上更进一步，认为人若能"养得浩然之气"扩充便可通于天地之气，即"养"出一个阔大雄强的心灵界，"人人皆可为尧舜"，其前提是因为人人有"性善"并与生俱来便有"四隐"之心。也至此，孟子为孔儒的天人对应关系赋予了一种理论上的可能。二程极重孟子之说："孟子有功于圣门，不可胜言。仲尼言说一个'仁'字，孟子开头便说'仁义'。仲尼只说一个'志'，孟子便说许多养气出来。只此二字，其功甚多。"故而孟子的"其为气也，至大至刚，以直养而无害，则塞乎天地之间"，从此，这个"至大至刚"的"养气说"就是君子通于天地宇宙的最为关键的法宝，要求君子应积极、不断地扩充自己的胸宇、提升自身性灵，通过具体的"反求诸己"修为方式从而使自己的本性得以扩大、解放，通于天地周遭之气，与天地同呼吸进出入。二程弟子杨时也大谈：《孟子》一书，只是要正人心，教人存心养性，故放其心。"朱子也认为，孟子在理论上的最大贡献，一是提出性善论，一是提出养气说。实际上，宋代理学家推崇孟子主要是看重他存养心性的理论。

孟子是上承三代以人为中心的宇宙万物谐和气化论并加以发展丰富的，"三才"之人生于天地之间，其自身小宇宙一一对应宇宙天地，自有生生不息的气韵之动，人如能去欲养浩然之气、转有限的弱、小为无限的刚、大，克服一切对立，那么浩然之大气就能充实于宇宙天地之间。"大气"最终还是归于将性灵中固有的善心诚意"大心"的"扩而充之"，所谓"反求诸己"就能"修心养性"，就能"充实之谓美"。孟子说："充实而有光辉之谓大，大而化之之谓圣。"如此最终的落脚点还是在于人的扩大胸宇、颐养、观照的"一念之心"。

再次说明人只要树立一种浩大雄强的人格、心念，便可与天地周流不息，谐和气化于宇宙万物。《中庸》同是天人对应说："君子之道费（广大）而隐（精微）。其大无外，其小无内，造端夫妇，至于天地，"诚者天之道，诚之者人之道"，将道之本源归诸"天""君子若竭至诚之心穷理尽性，即可参乎天地化育流行之中"，认为只要体认、扩充"天"之德性，"穷理尽性"便"可以赞天地之化育""与天地同参"。而孟子则是直接把"天道"与之心性连接，倡"天道，人性"一贯说。汉儒董仲舒又发展其为"天人合一"说，唐一代又以柳、刘为儒家代表，虽与思孟派稍有差异，更接近于荀子，主张天、人各有职分功能，但其思想仍不出天人对应、相通之关系。

众所周知，宋儒集三家心性之长，为儒学的又一高峰，孔孟"至大至刚"的人格定位深受宋儒的爱戴，同时佛家"佛性本体""心性体相"的影响，宋儒也大谈"天道本体""心性体相"："道之大原出于天""宇宙便是吾心、吾心便是宇宙"（心学）。而理学"推明天地万物之源"的目的无非是说明人、人性、人伦道德，也就是说，理学千言万语就是教人如何"修心养性""存天理，去人欲""转凡入圣"作圣成贤。其中虽然因为直接借鉴佛家思想，使得理学带有浓厚的宗教色彩，或许正因为如此才使得宋儒显得圆融与深刻。

宋儒虽有程朱理学与陆王心学之分，但对张子《西铭》之"乾坤父母""民胞物与"通于天地大心的思想却都是赞赏的。张载在《正蒙》有云："大其心，则能体天下之物；物有未体，则心为有外。世人之心，止于闻见之狭；圣人尽性，不以见闻梏其心，其视天下，无一物非我。孟子谓尽心则知性知天，以此。天下无外，故有外之心不足以合天心。见闻之知乃物交而知，非德性所知，德性所知不萌于见闻。"张载在此提出"闻见之知"和"德性之知"两个概念，"闻见之知"是一种生理对外物表象的认知，囿于眼耳鼻舌身意的外见，以物相而加以人为的思想，不能通过表面而达物之性，其实就是佛家的"二念"之心、"事境界"之心，也是李翱的"性、情"中的"情"，也就是郭熙所言的"偏狭死寂的心胸：抑郁沈滞、局在一曲"所指，故而"梏其心"，如此"骄奢之心"（郭熙）是"不足以合天心"。而"德性之知"是"穷理尽性"也就是佛家的"一念原初"之心、李翱的"性"，是故"修心养性""存天理，去人欲"就是心性修为的具体方式了，而作圣成贤的精神本质体认，也是通过心性的"一念"转境，扩充本性中的"纯善"（善分之前的混沌状态）为"至大至刚"，包容一切对立，以一己小善之心扩展到宇宙万物之大善，溶于天地、同于天地，这正是郭熙的林泉之心本质内涵。

这种以一己小善之心扩展到宇宙万物之大善，溶于天地、同于天地的"林泉之心"，实际上一直贯穿于宋明理学中。二程也说："观天理亦须放开意思，开阔得心胸，便可见"，"须是大其心，使开阔，譬如为九层之台须大做脚须得"。这种"去欲""坐忘""涤

除玄鉴"的心灵正是邵雍诗中所说的境界:"廓然心境大无伦,尽此规模有几人? 我性即天天即我,莫于微处起经纶。"

之后南宋的陆九渊心学更是强调人之"心性",陆象山"万物森然于方寸之间"立论,借用佛性的"一一微尘,一一世界"的局部即整体的特殊概念以及事事无碍、理事无碍的华严圆融思辨,强调只要自我时时不断地观照心性、颐养"大心"便可瞬间逍遥于天地之间,游于物initial,便可做到"吾心便是宇宙,宇宙便是吾心",而王阳明"致良知"就是通于天地大心的具体修为方式,将心之体验作为感通天地的唯一途径:"以良知之教涵泳之,觉其彻动彻静、彻昼彻夜、彻古彻今、彻生彻死;无非心物,不假纤毫思索,不得纤毫助长,亭亭当当,灵灵明明,能而应,感而通,无所不照,无所不达,千圣同途,万贤合辙"。

而绘画自古以来正是这种性养的外显之一,其意境大美的追求之一就是心性观照下的至高至大至刚的宇宙天地道德境界,心性不仅是上传下承的宣畅道德、有资教化的道德功课,郭熙山水画论中的"养"也同于理学中的存养之,郭熙在《林泉高致》开首便是上承商机"宣物莫大于言,存形莫善于画"的与"六籍同工"的绘画功能说:"至于道,据于德,依于仁,游于艺",并以"潜德懿行,孝友仁施为深,则游养息焉","子孙当晓之"。

而更有深意的是郭熙将儒家的涵养心性学说直接植入他的绘画体系中,因为"林泉之心"可以同于天地,外显于绘画便是可以"常处"于"丘园养素""常乐"于"泉石啸傲""常适"于"渔樵隐逸""常亲"于"猿鹤飞鸣""常愿"于"烟霞仙圣"关键还在于"直以太平盛日,君亲之心两隆,苟洁一身出处,节义斯indeed,岂仁人高蹈远引,为离世绝俗之行,而必与箕颖埒素黄绮同芳哉!","林泉之志,烟霞之侣,梦寐在焉,耳目断绝,今得妙手郁然出之,不下堂筵,坐穷泉壑,猿声鸟啼依约在耳,山光水色,滉漾夺目,此岂不实获我心哉"。对于绘画创作来说,就是获得通天地的"大心""快意"心性境界。实际上也是传承了晋人的山水绘画的心性外显下的意境大美获得的本质特征:"身所盘桓,目所绸缪,以形写形,以色貌色","抚琴动操,欲令众山皆响"(宗炳《画山水序》),"目送归鸿,手挥五弦,俯仰自得,游心太虚"(嵇康),"俯仰终宇宙,不乐复何如"(陶渊明)。

而平素修养方式之一就是"扩充","今齐鲁之士惟摹营丘,关陕之士惟摹范宽"为不扩充所致,应该"大人达士不局于一家者也"。他并提出了"所养欲扩充"的观点:"何谓所养欲扩充? 近者,画手有《仁者乐山图》,作一叟支颐于峰畔;《智者乐水图》,作一叟侧耳于岩前。此不扩之病也。盖仁者乐山宜如白乐天《草堂图》,山居之意裕如也;智者乐水宜如王摩诘《辋川图》,水中之乐绕绕也。仁智所乐,岂止一夫形状可见之哉!"

所谓"所养欲扩充"就是以整个宇宙天地为空间,充斥、逍遥于万物之上,这与北宋理学的求放心、大其心同出一辙。后来明代的宋濂说:"天下之物谁为大?"曰:"心为大"。一念之下,心可包天地;一念之下心又狭不容针。心灵的狭隘势必会带来性灵的壅塞,故而心必求其大,境必求其广,因为大而广对于绘画创作来说是至关重要的。明代绘画理论家周履靖在《画评会海》中认为心性扩养是"画家不传之秘也",其关键又在于一念之心的把握:"大哉! 画之为物也。广大悉备,以天地为骨法,以造物为笔墨,以日月为神采,以雨露为染绚,以四时为生意,以海岳为运用,以宇宙为襟度。斯画家不传之秘也!"

郭熙颐养宽快的"林泉之心"体认,认为"山、水"是大物,是要表现出"一障山川之形势气象","可行""可望"不如"可游""可居",因为前者只是耳目生理之娱,后者更是精神的上升,可以"颐养"出"渴慕林泉"、修养心性的"林泉之心""进修之道"、"浑厚阔大"的"大理"。

《画格拾遗》有这样一段描写:"《西山走马图》,先子在荆州时作此以付思。其山作秋意,于深山中数人骤马出谷口,内一人坠下,人马不大而神气如生。先子指之曰:躁进者如此。自此而下,得一长坂桥,有皂帻数人乘款段而来者。先子指之曰:恬退者如此。又一峭壁之隈,青林之荫半出一野艇,艇中蓬庵,庵中酒楄书帙,庵前露顶坦腹一人,若仰看白云、俯听流水,冥搜遐想之象,舟侧一夫理楫。先子指之曰:斯则又高矣。"

郭熙在此提出了三种不同境界:"躁进"之象为"骄奢之心""小我之心";"恬退"之象还是带有"抑郁沉滞、局在一曲"私心,终究未达到"胸中宽快、意思悦适"境界;而只有"仰看白云、俯听流水"才是"至大至刚""无欲自然"的最高境界。郭熙强调对自然的领略不能停留在画中的表象上,要关乎身己的妙造,将绘画视为正心性、净化性灵、不断地在心灵上建设的媒介,"进修之道","仰看白云、俯听流水"就是一种大心——"林泉之心",只有这样才能合于宇宙天地的"原道",创就"宇宙天地深层的生命本质",回于原初的、谐和秩序下的"湛寂虚灵"之境。

第三节　以诗养画以颐养林泉之心

北宋皇帝赵恒曾大嘉褒扬读书:"富家不用买良田,书中自有千钟粟;安居不用架高堂,书中自有黄金屋;出门莫恨无人随,书中车马多如簇;娶妻莫恨无良媒,书中自有颜如玉;男儿若遂平生志,六经勤向窗前读。"可见读书的重要性。宋代的大儒们更是强调读书可以陶冶内在的心性、提升人格的境界。二程认为读书穷理,格物致知,读书不但可以启发内心的灵性、扩大心性的涵泳,还可以弘大道、"修、齐、治、平",充实人生、积极入世、利国利民。

宋代的画评、画论深受宋儒的影响,将读书、修养、绘画三者联系起来以求"明心、开悟"。《林泉高致》的序言中就说:"《易》之山坟,气坟,形坟出于三气,山如山,气如气,形如形,皆血之椎轮。"郭熙认为绘画一道是由六经中转出,《林泉高致》一书最大功效就是将祖上的"潜德懿行"让"子孙晓之",正是崇尚忠孝仁义的儒家旨趣。郭熙读六经以求涵泳,并融之于画,以得"平和冲淡"之气。事实上,从李、郭山水中"宾主朝辑""阴阳逆顺"等主客尊卑的章法原则,可以清晰地看到当时这种审美取向以及"林泉之形"中的对应于儒家心性的宇宙万物谐和思想,表达出自然与社会、天理与人道的理想秩序。

山水画是把自然山水观照为天地万物,按照阴阳尊卑的儒家社会秩序进行处理。这种"理想秩序"的山水画,必定不会追求狂怪奇险、支离破碎、故作奇峭、轻浮草率的画风,必定崇尚中正平和、天真淡然、浑穆秀逸的庙堂之气,就算有"险峻""险峭",也是"平中求奇"。清正雅和的审美品位暗合了儒家"中正平和"的治世之风。这种追求谐和大美的山水绘画,显然超越了那些在绘画中宣泄个人情绪与审美的"小我"之境,在艺术表现上也是追求淡

然浑厚的庙堂意境,对艺术家的胸臆和情感处理则是"发乎情止乎礼","小我"融于"大情"之境。

另外,郭若虚承袭张彦远之论,认为绘画"与六籍同功,四时并运",拟天地之情状,出经典之精神。《图画见闻志·序》说他的祖父司徒公公是:"喜廉退恬养,自公之暇,唯以诗书琴画为适。"祖上所留下的传世墨宝也使郭若虚"每宴坐虚庭,高悬素壁,终日幽对,愉愉然不知天地之大、万物之繁,况乎惊宠辱于名利之场、料新故于奔驰之域哉"。他从容展玩前代画迹、涵泳浸渍,"读"出了天地之妙远,更"读"出了六经之精神。在《叙图画名意》中,他谈到自己得到了哪些名意:"典范,则有《春秋》《毛诗》《论语》《孝经》《尔雅》等图";"观德,则有亡名氏帝舜娥皇女英图"等;"忠鲠,则隋杨契丹有辛毗引裾图"等。图画俨然成了儒家经典的注释,可见郭若虚依从游义、涵泳经典的深意。

黄山谷在《题宗室大年画》中说:"使胸中自有数百卷书,便当不愧文与可矣。"这也是在说明读书"见性"与"高人逸才"和绘画品格的明确关联。宋代画院多重读书,画院的选拔也非常重视读书。入学考试除了绘画的基本功测试之外,还要专门考察读书情况。《宋史卷一五八·选举志》云:"画学之业,曰佛、道,曰人、物,曰山、水,曰鸟、兽,曰花、竹,曰屋、木,以《说文》《尔雅》《方言》《释名》教授。《说文》则令书篆字、著音训,余书设问答,以所解义观其能通画意与否。"(贺万里《鹤鸣九天》)

董迪《广川画跋卷五·书颜太师画像后》说:"鲁公气盖一世,其养于中者,本以配义与道,故能塞乎天地之间而无憾也。"画家读诗、书、礼、乐、诸子百家既资其学,又益其养。不少画论也极力沟通经书和绘画之间的关系,如上文提到郭若虚、张彦远等,郭熙在《林泉高致》序言中也是将儒家的礼、乐、射、御、书、数六艺看作是画之本,画出于六经,故画可担当"与六籍同功"的重任。更有徽宗朝的《宣和画谱》亦是为证六经与画艺的联系,其卷九《龙鱼叙论》云:"《易》之乾龙,有所谓在田、在渊、在天,以言其变化超忽、不见制御,以比夫利见大人。《诗》之《鱼藻》有所谓颁其首、莘其尾、依其蒲,以言其游深泳广、相忘江湖,以比夫难致之贤者。曰'龙'曰'鱼',作《易》删《诗》,前贤所不废,则画虽小道,故有可观其鱼、龙之作以《诗》《易》之相为表里者也。"故而读书的目的在于扩充"本性",扩充胸宇,使个人的"小善"无限放大到家庭、家族、社会、自然万物乃至贯通宇宙天地的"大善"之中,涵养天地之大心、净化灵府,如此能"超凡入圣",转变成"穷理尽性""通一达万"的"高人逸才"。读书使郭熙在"身即山川而取之"中感受到"春山烟云连绵人欣欣,夏山嘉木繁阴人坦坦,秋山明净摇落人肃肃,冬山昏霾翳塞人寂寂","四时朝暮之变态不同",这也正是画学中读书论的立论之由。如此,绘画经过汰俗、养性、明理的"心性"调养,上升至同于"载道"的文功武治,而非小道末技。

女儿山头春雪消,路旁仙杏发柔条。心期欲去知何日,惆望回车下野桥。
　　　　　　　　　　　　——羊士谔《望女儿山》
独访山家歇还涉,茅屋斜连隔松叶。主人闻语未开门,绕篱野菜飞黄蝶。
　　　　　　　　　　　　——长孙左辅《寻山家》
南游兄弟几时还,知在三湘五岭间。独立衡门秋水阔,寒鸦飞去日沈山。
　　　　　　　　　　　　——窦巩
钓罢孤舟系苇梢,酒开新瓮鲊开包。自从江浙为渔父,二十余年手不叉。
　　　　　　　　　　　　——无名氏
舍南舍北皆春水,但见群鸥日日来。渡水塞驴只耳直,避风羸仆一肩高。
　　　　　　　　　　　　——卢雪诗

行到水穷处,坐看云起时。——王摩诘
六月杖藜来石路,午阴多处听潺湲。——王介甫
数声离岸橹,几点别州山。——魏野
远水兼天净,孤城隐雾深。——杜甫
犬眠花影地,牛牧雨声陂。——李后村
密竹滴残雨,高峰留夕阳。——夏疾叔简
天遥来雁小,江阔去帆孤。——姚合
雪意未成云着地,秋声不断雁连天。——钱惟演
春潮带雨晚来急,野渡无人舟自横。——韦应物
相看临远水,独自坐孤舟。——郑谷

以上正是郭熙将古诗章句用于绘画创作的记载。郭熙时时将读书和涵养绘画联系起来,十分看重这些"有发于佳思而可画者"的"晋唐古今诗什""古人清篇秀句"。因为"诗是无形画,画是有形诗";一旦"静居燕坐,明窗净几",反复品味,便可味出"道尽人腹中之事,状出目前之景"的"幽情美趣",也正是今人获得与古人的同一心性意境的载体。在这样的林泉之心下,绘画自然"心手已应,纵横中度,左右逢源"。

想要颐养林泉之心,还有一个重要因素便是人品和画品。"人品即画品"这一说法要求山水画家要注重事功,还要重视人格品行修养,具有相当正面的意义。郭若虚是北宋较早提出人品和画品关系的,有一等人品便有一等生动之气韵(运)、随之的一等之画品。郭若虚在《图画见闻志卷一·气韵非师》说道:"窃观自古奇迹,多是轩冕才贤、岩穴上士,依仁游艺,探赜钩深,高雅之情,一寄于画。人品既已高矣,气韵不得不高;气韵既已高矣,生动不得不至。所谓:神之又神而能精焉。""高人逸才"正是不断地在心性上下工夫,颐养出天地大心,因为绘画就是心性的外显,怎样的心性就能"印化"出怎样的画品。后来南宋邓椿在《画继》中也延续了郭氏的思路:"若虚虽不加品第,而其论气韵生动,以为非师可传,多是轩冕才贤、岩穴上士高雅之情之所寄也,人品既已高矣,气韵不得不高,气韵既已高矣,生动不得不至。不尔,虽竭巧思,止同众工之事,虽曰'画'而非画。嗟夫! 自昔妙悟精能取重于世者,必恺之、探微、摩诘、道子等辈。彼庸工俗隶,车载斗量,何敢望其(«)云后尘耶! 或谓:若虚之论为太过,吾不信也。故今于类特立'轩冕''岩穴'二门,以寓微意焉,鉴裁明当者须一首肯之。"

邓椿在此更进了郭若虚的观点,以为这种气韵生动是生而知之,无师可教,只有在"反求诸己"上的用功,本质地改变自身心性,努力成为"轩冕才贤、岩穴上士",养出"高雅

大心，方可"妙悟"其中奥妙。画工纵是竭尽思虑，描摹外人外相，终究是不可得的。《画继》的九卷中专列一卷，分为"轩冕"和"岩穴"二门，放在"圣艺""侯王贵戚"之后，所列的人物有苏轼、李公麟、米芾、晁补之、晁说之、朱希真、米友仁等，作者一一赞扬他们依仁游艺，独立高标之人格，所谓"人品既高，虽游戏间，而心画形矣"。周敦颐提倡文以载道："文辞，艺也；道德，实也。……不知务道德而第以文辞为能者，艺焉而已。噫！弊之久也。"二程也强调"有德者必有言"。

《宣和画谱》也讲明了艺、道关系，艺近乎道方有"艺"之价值："志于道，据于德，依于仁，游于艺。艺也者，虽志道之士所不能，然特游之而已。画亦艺也，进乎妙，则不知艺之为道，道之为艺，此梓庆之削锯，轮扁之斫轮。若人，亦有所取矣。"艺能进乎道的途径就是使画者拥有"道心"，因为一等心性，一等画品。郭若虚论："扬子曰'言，心声也；书，心画也。'声、画形，君子小人见矣。"反之，由绘画也可以分辨出君子还是小人之作。"德成而上，艺成而下"的辩证再次说明了德与艺，即人品与画品的关系，而人品关键还在心性体证。

宋人尤其注重人品，符载、白居易论张璪、张氏子时一再赞叹他们的人品修为，在谈李成、郭熙、王诜时时时谈到他们卓越的人品。郭若虚在《图画见闻志》中也说起："李成……其先唐宗室，避地营丘，因家焉。祖父皆以儒学吏事闻于时。至成，志尚冲淡，高谢荣进。博涉经史外，尤善画山水寒林，神化精灵，绝人远甚。开宝中，都下王公贵戚，屡驰书延请，成多不答。学不为人，自娱而已……"刘道醇在《宋朝名画录》也这样记录李成："李成，营丘人。世业儒，为郡名族。成幼属文，能画……"在《书李成画后》，董迪开门见山："由一艺已往，甚至有合于所谓道者，此古人之所谓进乎技也。"这些都印证了"艺归于道"方为"艺"。

又郭若虚《图画见闻志》谈及郭熙："……山水寒林。施为巧赡，位置渊深。虽复学慕营丘，亦能自放胸臆。巨障高壁，多多益壮，今之世为独绝矣。"同样，《宣和画谱》记载李成时也反复强调其儒学造诣和心性修为："家世中衰，至成犹能以儒道自业。善属文，气不凡，而磊落有大志。"谈及翟院深："'性本善画，操挝之次，忽见浮云在空，宛若奇峰绝壁，真可以为画范。目不两视，因失鼓节。'守叹而释之。此与贾岛吟诗骑驴冲京尹何异？古人谓用志不分，乃凝于神。院深近之矣。"谈及郭熙："……既久又益精深，稍稍取李成之法，布置渐造妙处，然后多所自得。至摅发胸意，则于高堂素壁，放手作长松巨木，回溪断崖，岩岫巉绝，峰峦秀起，云烟变灭，晻霭之间千态万状。论者谓熙独步一时，虽年老落笔益壮，如随其年貌焉。熙所著《山水画论》，言远近、浅深、风雨、明晦、四时、朝暮之所不同，则有'春山淡冶而如笑，夏山苍翠而如滴，秋山明净而如妆，冬山惨淡而如睡'之说。至于溪谷桥行、渔艇钓竿、人物楼观等，莫不分布使得其所。言皆有序，可为画式，文多不载。至其说到'大山堂堂为众山之主，长松亭亭为众木之表'，则不特画矣，盖进乎道欤！熙虽以画自业，然能教其子思以儒学起家……"

谈及王诜："驸马都尉王诜字晋卿……喜读书，长能属文，诸子百家，无不贯穿，视青紫可拾芥以取。尝袖其所为文谒见翰林学士郑懋，懋叹曰：'子所为文，落笔有奇语，异日必有成耳。'既长，声誉日益藉甚，所从游者，皆一时之老师宿儒。于是神考选尚秦国大长公主。选博雅该洽，以至弈棋图画，无不造妙。写烟江远雾、柳溪渔浦、晴岚绝涧、寒林幽谷、桃溪苇村，皆�人墨刷难状之景。而诜落笔思致，遂将到古人超轶处。又精于书，真行草隶，得钟鼎篆籀用笔意。即其第乃为堂曰宝绘，藏古今法书名画，常以古人所画山水置于几案屋壁间，以为胜玩，曰：'要如宛病，澄怀卧游耳。'如诜者非胸中自有丘壑，其能至此哉！喜作诗，尝以诗进呈神考，一见而为之称赏……"

中国绘画艺术的创作过程一直是人、物贯穿"胸臆"的综合体。苏轼在《净因院画记》提出"高人逸才"与"世之工人"之区别。"工人"虽"能曲尽其形"，不能辨其理，虽"按图而寻之"，也"望洋向若"，不能得真画，更不能打动于人，都是因为胸中无真山真水。可见"人"的因素在三者中最为主动。那如何使"工人"上升为"高人逸才"？恐怕只有"修行悟道"了，这是一个心灵上建设的漫长过程。自古及今，真正的艺术大师对自身的修养要求极高，经过长时期"为道而损"的"舍"与"琴书代杂欲"（荆浩）的修行，方可无限接近于"高人逸才"。胸臆的获得，一来源于对林泉与生俱来的喜好，二来源于后天"去杂欲"的修行。这也是"静虑"后的大智慧，是"暗合道妙"的微妙境界，是"归乎于道"的"游艺"，也是初期"看山水是山水"到"看山水不是山水"的最高心性合一，回归于"湛寂虚灵"之体的通于虚空法界的"看山水仍是山水"的禅悟过程。物相是一种媒介，其山林泉石、层峦叠嶂、烟霞浓雾，也使高人逸才"更多地获得了胸臆。自身的文化修养和高妙的艺术情操藉以精微的技法和笔墨语言，才使得这些山水画大师画史流芳，至今仍为众人称颂仰望。

第四节　恭敬心与敬畏心以颐养林泉之心

受朱良志的启发，本人同样认为北宋理学中的"主敬""主一无适""敬畏心"等有关心性调养的学说与北宋画论特别是《林泉高致》这类关于画者心得的山水著作是有着密切关联的。北宋理学中，周敦颐主静，二程主敬。故而"主敬"一语乃二程理学的通用"话头"。二程认为主静是老庄之传，主敬才是儒家正传，并将主静和主敬分别作为道、儒两家精神之根本。二程后学同样奉"敬"字为圭臬，朱熹说："程先生所以有功于后学者，

最是'敬'之一字有力"。赖永海在谈及周敦颐时认为周子主张的"立诚"是继承《孟子》《中庸》中的"诚者，天之道；诚之者，人之道"的思想，并将"诚"视作一种"静无而动有"的宇宙本性，即人心通于天性的关键桥梁。

在《林泉高致·山水训》中，郭熙也谈道："凡一景之画，不以大小多少，必须注精以一之，不精则神不专；必神与俱成之，神不与俱成则精不明；必严重以肃之，不严则思不深；必恪勤以周之，不恪则景不完。故积惰气而强之者，其迹软懦而不决，此不注精之病也；积昏气而汩之者，其状黯猥而不爽，此神不与俱成之弊也；以轻心挑之者，脱略而不圆，此不严重之弊也；以慢心忽之者，其体疏率而不齐，此不恪勤之弊也。"郭思在回忆郭熙当时的作画情景也说："思平昔见先子作一二图，有一时委下不顾，动经一二十日不向，再三体之，是意不欲。意不欲者，岂非所谓惰气者乎？又每乘兴得意而作，则万事俱忘；及事汨志挠，外物有一，则亦委而不顾。委而不顾者，岂非所谓昏气者乎？凡落笔之日，必窗明几净，焚香左右，精笔妙墨，盥手洗砚，如见大宾。必神闲意定，然后为之，岂非所谓不敢以轻心挑之者乎？已营之，又彻之，已增之，又润之，一之可矣，又再之，再之可矣，又复之，每一图必重复，终始如戒严敬，然后毕此，岂非所谓不敢以慢心忽之者乎？所谓天下之事，不论大小，例须如此，而后有成，先子向思，每丁宁委曲，论及于此，岂教思终身奉之以为进修之道耶！"郭熙正是以通于宇宙天地的广袤之心，以此，"营之，彻之，增之，润之，一之再之，再之复之"，去"昏气、惰气"，而"凡落笔之日，必窗明几净，焚香左右，精笔妙墨，盥手洗砚，如见大宾。必神闲意定，然后为之，岂非所谓不敢以轻心挑之者乎？"正是为了"为一"而集中心智，"必须注精以一之，不精则神不专，必神与俱成之，神不与俱成则精不明，必严重以肃之，不严则思不深，必恪勤以周之，不恪则景不完"。同样，张彦远也是"守其神，专其一"，心无旁贷，营造周围的气氛，在作品中表达出宇宙深层的生命意识。

二程的主敬说主要突出"一"，以"主一无适"为敬。程伊川一生中有两个最为重要的贡献，一为"性即理"说，二是"涵养须用敬，进学则在致知"说，强调："所谓敬者，主一之谓敬；所谓一者，无适之谓一"。要达到敬，必做到一，一就是"无适"，"无适"就是永不沾染世之俗心，关注本性，犹如"身是菩提树，心如明镜台，时时勤拂拭，勿使惹尘埃"般注重"心性"的寂静观照，时时培育这种恭敬、敬畏之心，慢慢"脱落"污垢，直显"大善"本性，最终修到心如明镜、照彻万物又不为外物所累的境界，"浩然之气"自然显现。程伊川说："主一无适，敬一直内，便有浩然之气。"

上文提到郭熙的"注精以一""神与俱成""严重以肃""恪勤以周""如见大宾""如戒严敬"的"进修之道"和二程"主一无适"的理学思想有异曲同工之处。"注精"强调集中心智，寂静而无念；"一之"主张心的专一，如佛家的"一心不乱"；"注精不杂"也有点像净土法门的"都摄六根，净念相继"。郭熙所谓"一之也"强调了不乱本心，反之，"则神不专，必神与俱成，神不与俱成则精不明"，与程颐"敬有甚形影，只收敛身心便是主；且如到祠中致敬时，其心收敛，更着不得毫发事，非主一而何"又是同出一辙了。此外，郭熙又以"敬畏"之心来颐养林泉："……必窗明几净，焚香左右，精笔妙墨，盥如见大宾……每一图必重复，终始如戒严敬，然后毕此，岂非所谓不敢以慢心忽之者乎？所谓天下之事，不论大小，例须如此，而后有成"，不能以"轻心挑"之，不能以"慢心忽之"。事实上，二程的"主敬"说也重视"畏"，所谓"整齐严肃"，"至于不敢欺、不敢慢，尚不愧于屋漏，皆是敬之意也"。

朱良志认为："郭熙论画家持养时反复强调防止'昏气汩之'，认为昏昧之气盈心则意不明，意不明则意乱情迷，茫无所主，随意迁徙，昏然而去，昏然而来，昧然不爽，茫然不觉，心中无一定之意……"类似谢良佐的"常惺惺法"。谢良佐和郭熙是同时代的人，为二程之高足，他提出的"常惺惺法"被视为是对二程主敬说的一个发展。所谓"惺惺"，就是常存警觉、心不昏昧，如郭熙所说的"不为昏气所挠"，也是很有见地的。

在北宋理学出现之后，历代画论画评基本上都或多或少受到理学的影响，认为绘画就是颐养心性后的心迹。理学之后陆、王心学更进一步，提出"万物皆备于我""心即理"的"身心性命之学"，从人之心性出发。这种心学思想深受"万法唯心造"的唯识法相、禅宗的"即心即佛""一超直入如来地"的影响。王阳明的心学强调心性同一："人者，天地万物之心也；心者，天地万物之主也"，"经，常道。其在于天谓之'命'，其赋予人谓之'性'，其主于身谓之'心'"。其认为："心也、性也、命也，一也。"王阳明还强调"'性''命'，不但具于吾心，吾心不离身而存，而且性、命就是吾心、行即知、心即理（也深受华严的心性论与妄尽还源方式之影响），如此身、心、性、命，便以心性相统一"；"格物、正心、诚意、致知又以心性而统一"，如此，"格、正、诚、致"加上原先的"修、齐、治、平"就成为宋明儒家"人道"的最高目标与修身方式。良知就是生存、德性、理性之本源，致良知就是找回本心、本性，从而"致吾良知于事事物物"，而"仁者"就是将一切万物合一并时时关照万物，因为"心外无物"，一切与一念之心相关。

当然受陆、王心学影响最大的还是元明清。如清代沈宗骞《芥舟学画编卷二·山水·避俗》云："画直一艺耳，乃通同于身心性命之学"，"画虽一艺，古人原借以为陶淑心性之具"等。大量的明清画论就基本上沿用心学，发展涵泳存养，安顿心灵，养得性情宽快，山水画家们的心性颐养更是成为绘画的基本功了。

第四章《溪山行旅图》笔墨解析

第一节《溪山行旅图》树法解析

个体树法树身

1步，运用"正书"的书写法则，注意起笔与收笔、方笔或圆笔、藏峰或露锋、回峰或空回等笔法运用。造型上，注意：需一左一右地勾勒出一段一段的树身，切不可从头到尾勾出树的一边再勒出另一半树身。注意：小的树枝插入大的树枝的前后空间表现。

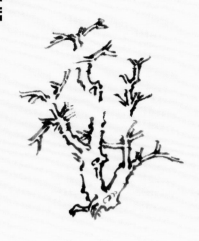

2步，注意树干的前后穿插，预留出出枝（这里是双勾的树叶），与精微的树叶的双勾线型相比，顿挫有力等树身线型形成了强烈的对比。

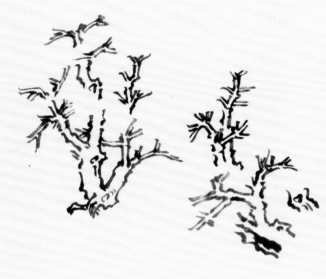

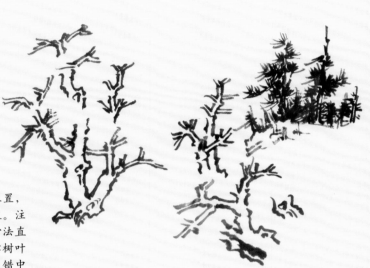

3步，继续预留出树叶位置，按造型勾勒出树中主要出枝。注意远处丛树的画法，用没骨法直接勾画出树身与树叶。注意树叶书写式作画过程中的丛树盘错中的整体外形描绘。

丛树法

1步，如同个体树法之图1的知识点：注意勾勒、树身段段塑造。注意书法用笔的抑扬顿挫。呼吸间的自然分笔，便于之后的再出枝或外轮廓的最终封闭。

2步，如同个体树法之图1的知识点：注意勾勒、树身段段塑造。注意书法用笔的抑扬顿挫。

3步，如同图1的知识点：注意勾勒、树身段段塑造。注意书法用笔的抑扬顿挫。在此基础上有规律地勾画出似菊花瓣的夹叶树叶。

4步，如同图1的知识点：注意勾勒、树身段段塑造。在此基础上有规律地勾画出似菊花瓣的夹叶树叶。注意书法用笔的抑扬顿挫。注意每一组树叶间的向心主次空间。

5步，如同图1的知识点：注意一勾一勒为组合动作、树身应段段来塑造。在此基础上有规律地勾画出似菊花瓣的夹叶树叶。注意书法用笔的抑扬顿挫。注意每一组树叶间的向心主次空间。再注意组组夹叶团组成的外轮廓的造型。感受宋人山水绘画中的审美与造型规律。

6步，勾画出倾斜的三角形陡坡，在此空间下，勾勒出旁边的五棵副树，形成主次关系。

7步，在完成主大树的勾勒后，勾画出次大树的树身与团型空间，再添以不同于主大树的次大树之不同树叶。

8步，错位复勾，以醒出树形的树枝前后穿插，自然形成主次丛树的两大团块外形。

出枝夹叶法

1步，如前图步骤一，运用书写性用笔勾勒出树身与大的出枝。

2步，在完成大小出枝的造型框架下，勾勒出再一类的树叶（类似侧面菊花的画法的夹叶）。

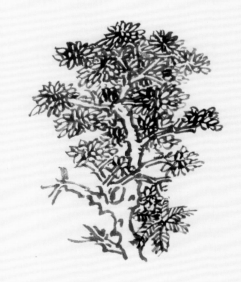

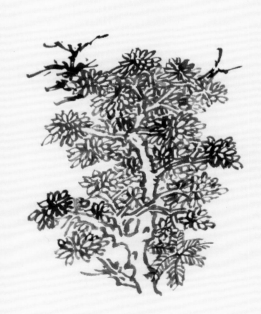

3步，在初步完成勾勒后继续错位复勾醒出重点，注意树木的前后空间，再配以两侧小杂树。

第二节《溪山行旅图》树石法解析
树石法

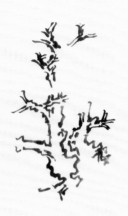

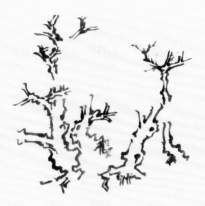

1步，运用抑扬顿挫之用笔，或发力或婉转有节奏地勾勒出大树的造型框架。

2步，预留出树叶的空间位置，继续完成树木的造型框架，熟悉宋人树木出枝规律与造型特征，并加以背诵。

3步，在丛树法中，树身树干的造型规律要比树叶（或夹叶、圈叶、针叶等）来得重要（最终会留白）与有难度（穿插之间的空间）。

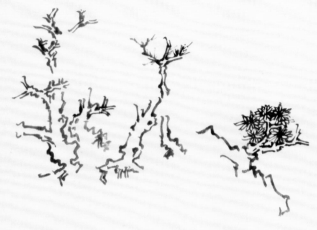

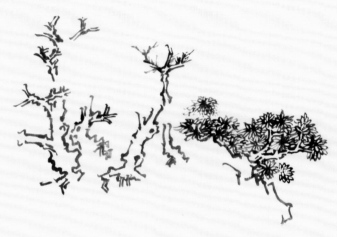

4步，在处理妥当丛树关系后，生发出石块小山体的空间。

5步，由小山体再生发出一组灌木杂树。同样应注意整体树叶组合后的外观形态。

6步，再以此往上勾勒出山体顶面的空间。

7步，在山体顶面上，用没骨法书写出远处的丛松柏树，同样注意丛树整体的外观造型，形成有趣味的形式。

8步，做最后的错位复勾，以醒出心中丘壑树木的重点与整体结构的重点。

第三节 《溪山行旅图》山石法解析

石法第一组

1步，以轻松但精确的勾勒做出石块的顶部结构，并以横侧缝扫出石块皴法（后人称为斧劈皴体系）：有大小斧劈。而石块正面却用带有弧度的短线段表现出石块正面的外拓造型特征。

2步，以此再生发出另一石体正面，但应区分先实后虚，先重后轻的造型特征。（要注意的是，后人将范宽所作皴法都约定俗成为"雨点皴"，其实为斧劈皴，到一百多年后的李唐使之成熟。近代陆俨少认为皴法南有披麻北有斧劈。披麻有长短披麻，解索皴、荷叶皴均由披麻演变而来；斧劈有大小斧劈，刮铁皴一类也由斧劈皴演变而来。可谓一语中的。）

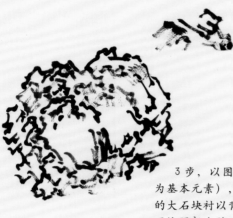

3步，以图2石块为基础（以竖式为基本元素），再生发出以横式为元素的大石块衬以背景石块。同样先作出大石块顶部造型。

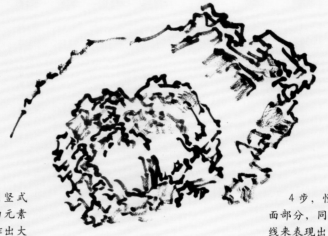

4步，慢慢推导出背景大石块的正面部分，同样选择不同于顶部动势短弧线来表现出大石块的外拓造型特征。

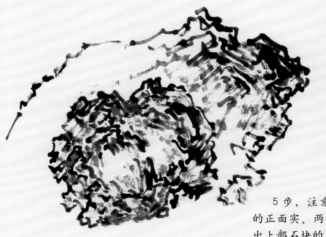

5步，注意大石块外拓正面造型中的正面实、两侧虚的整体趋势。再生发出上部石块的黑重处理，一次可以"间"出无限的造型推导。同样画理，在右边趋以"实"的造型特征上，再生发出右边石块的虚与湿，形成对比。

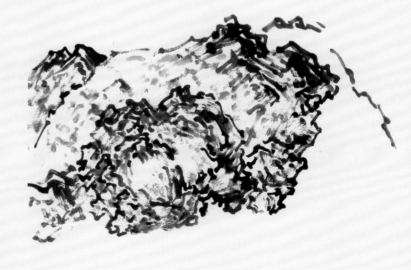

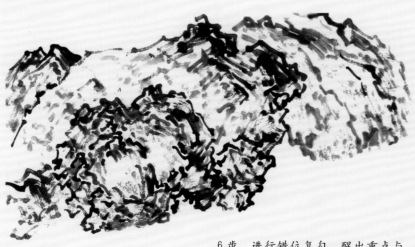

6步，进行错位复勾，醒出重点与造型结构上的结构点与整体几大石块的整体关系、轻重关系。

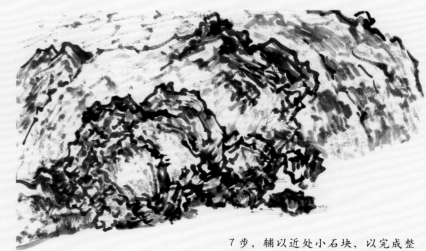

7步，辅以近处小石块，以完成整体画面下部山石体的最大外轮廓线。

石法第二组

1步，在这组山石体中，以竖式石块为基点，同样先勾勒出顶部结构，推导出石体正面。相比于上一组山体群原初石块的"正面"造型，这一原初石块更偏于"正面偏侧"造型特征。

2步，将原初的这个竖式石块稍作处理，留有一定余地。

3步，以此生发出横式的背景大石块。

4步，将背景大石块做进一步塑造，使其完善。预留一定空间，勾勒出右边石块群的原初石块。

5步，对右边原初基石稍作笔墨铺陈处理，以分出向背阴阳。

6步，再以此生发出上部横势的卧石与斜坡。注意上重（实）下轻（虚）。

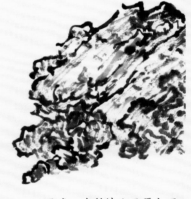

7步，在斜坡上于原初石块一切考虑，再添加两块石块，寻出内在的节奏，使三块石块形成有意味的不等边三角形，即黄宾虹所谓"不齐之齐三角觚"之内美。

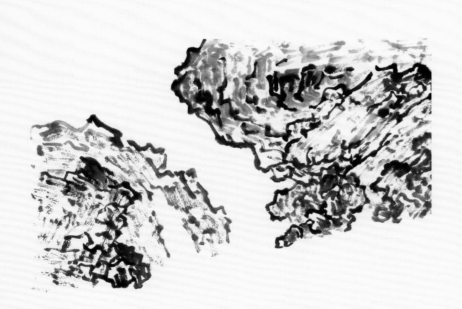

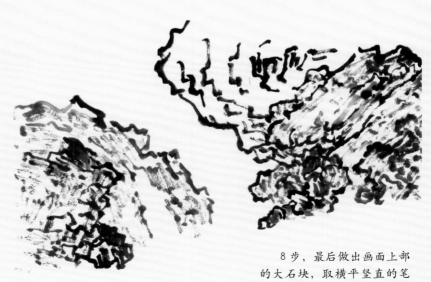

8步，最后做出画面上部的大石块，取横平竖直的笔墨铺陈结构，与左右两边的倾斜动势拉开距离，归于平稳之势。

石法第三组

1 步，由一正与一斜势的两块石块的组合为这一大山体群的原初石块，以此来生发。同样先勾勒出顶部造型特征。

2 步，以边勾边皴的方法加以"雨点皴"，稍作造型的丰富与明确。

3 步，重新调整倾斜石块的头部结构，时期造型特征进一步明确化，并在其尾部、画面左侧生发出一块重石，作以局部的皴擦，明确造型方向与特征。

4 步，预留出一定的空间，勾勒出画面右边的几个层次大石块，先塑造出石块顶部结构，以此推导出石块石身造型。

5 步，以先勾后皴的方法，勾勒出右边大石块造型特征与大致走向趋势。

6 步，完成最远处石块的封顶，已形成不规则的封闭曲线。

7 步，运用"雨点皴"到最远石块的造型，丰富塑造；也以淡墨加以皴擦，以区分中间石块的重浓墨色。

8 步，以此，再将近、中两大石块的造型继续塑造以显现其外拓特征，再以"雨点皴"这一统一的艺术语言反复塑造，力追统一中变化、变化中的统一。

9 步，最后加以错位复勾，以协调整体画面中的变化与统一，醒出各个方面的画理重点与画面结构上的重点。

第四节《溪山行旅图》山体法解析

山体法第一组

1步，有意识地勾勒出山体的顶部结构。

　2步，同时，有意识地训练通过光勾勒这一语言，并通过线条的连贯或断开、分笔来塑造物体的造型结构。继续勾勒出再进一层的山体顶部结构。

　3步，将主要两层山体加以皴擦，明确造型趋势与走向。随势生发推导出主要山体并加以层层的结构勾勒。

　4步，同样加以皴擦完善丰富山体的外拓造型特征。

　5步，以最近的山体，开始作山顶的结构，向上生发出整个山顶的顶面，向下时生发出两个山体的正面结构，与下方山体结构形成二合一分特征的三大体块。

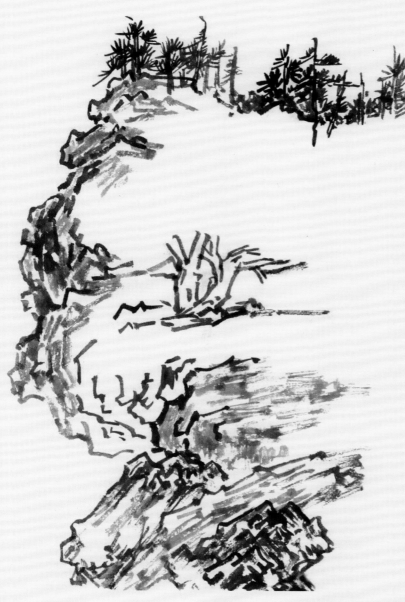

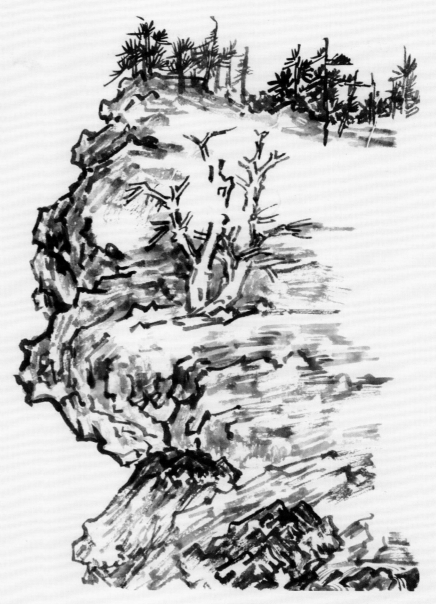

6步，在勾勒出大体结构的基础上，进一步加以皴擦，以丰富与完善山体山石的造型，以雨点皴为主，并加以横笔与"抢笔"笔法，以中锋用笔勾勒完善出山顶。

7步，完成整体山石体的造型归属：倾斜的左实势。做最后的错位复勾与调整。

山体法第二组

1步，从造型上最大的分支结构入手，开始勾勒树身。注意用笔上的抑扬顿挫、造型结构上的趋势与穿插、节奏上的分笔与连贯。

2步，完成树身后添以出枝与根法。

3步，根据出枝的启发，决定树叶的疏密与轻重节奏。注意整体树叶的外轮廓造型，形成有意味的形式。

4步，由此树推导出一定空间，
再生发出右边丛树，与丛树间的
造型趋势走向。

5步，在丛树间添以树叶，同样
注意整体树叶的外轮廓形状，与
主树形成一定的空间与主次关系。

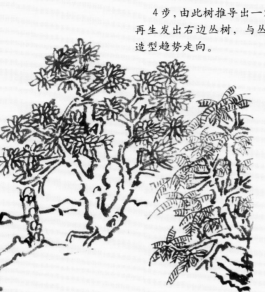

6步，随势勾勒出树木生长的
石块地面。

7步，塑造出整个山体石块的
造型与其他的起始点与终结点的
来龙去脉。

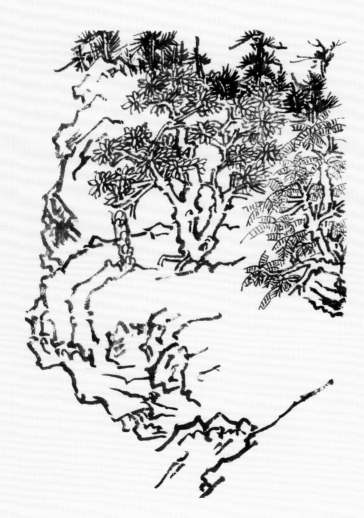

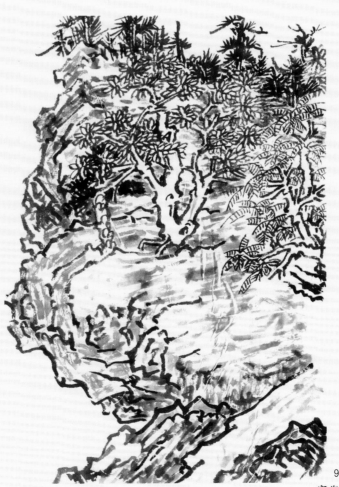

8步，向上，勾勒出两个山头的
结构并配以一定的远树处理。

9步，运用皴擦点染等方法，丰
富塑造山石体块的造型，错位复
勾以完善山石树木的空间关系与
画理（胸中丘壑）理想状态。

山体法第三组

1 步，以倾斜石块为原创基石加以生发。

2 步，从倾斜基石生发，再勾勒生发出向背趋势的石块，与半个石台。

3 步，山石加以皴擦法以丰富与完善起来，并准备预留空间添以树木。

4 步，添加树木，进一步完善三个石块的皴擦与树木的整体关系。

5 步，完善局部空间的布置，添以杂树构成的桥面与桥墩，同样注意用笔的书法性笔法。

6 步，继续完善这一空间的密集布置：桥墩下的流水与前部的石块与湍流的描绘。继续完善画面右侧两块巨石，前实后虚、前深重后淡白。

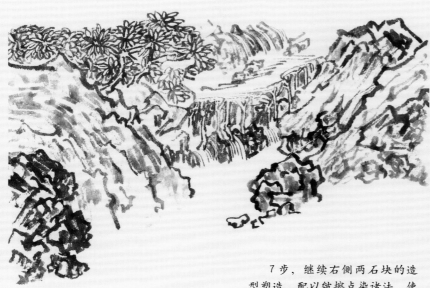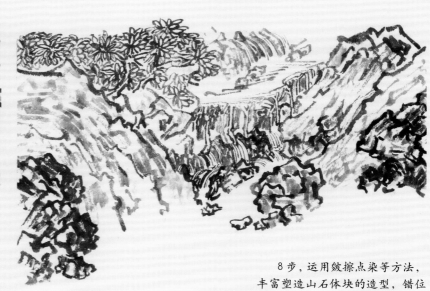

7 步，继续右侧两石块的造型塑造，配以皴擦点染诸法，使其丰富浑厚。再作以中间大石，以理解画者的巧妙构思。

8 步，运用皴擦点染等方法，丰富塑造山石体块的造型，错位复勾以完善山石树木的空间关系与画理（胸中丘壑）理想状态。

第五节 《溪山行旅图》主峰法解析

主峰法第一组

1步，先画出画面右侧的山体层。同样先勾勒出山体的顶部结构，以此推导出山体正面与转侧的体块，并加以一定的皴擦，塑造出外拓的体积特征。

2步，以此再向外（画面中间）套出一层山体。同样先做出主要的凹凸阴阳结构。

3步，在这一基础上，再细化出第二层山体的细节结构，以边勾边皴方法，丰富塑造出这些特征，勾勒出左边山体最大穿插关系，并稍作大瀑布结构位置。

4步，处理加重瀑布背景，并开始左边山体的顶部结构。注意用笔之书写性笔法。

5步，继续勾勒切割左边山体阴阳凹凸丘壑，加以一定的皴擦，使其深入丰富趋于完善。

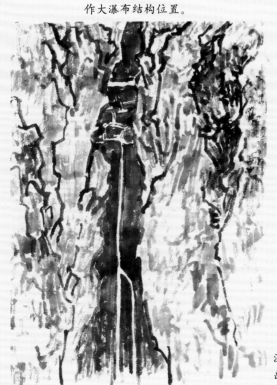

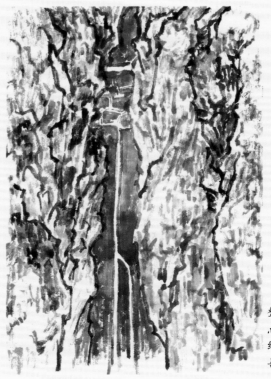

6步，运用墨色的枯湿浓淡加以笔法上的用笔，使其画面整体完善。

7步，最后作整体上的调整。错位复勾，反复勾皴擦点染，醒出画理上的重点、结构上的重点与整体上的完善感。

主峰法第二组

1步，先勾勒出前方山体的顶部结构，并以此生发继续。

2步，以此生发继续，勾勒出山体走向的层层结构与来龙去脉。

3步，先勾勒出前方山体的顶部结构，并以此生发继续。运用先勾后皴的方法丰富塑造出山体的体积与胸中丘壑，力求浑厚华滋。

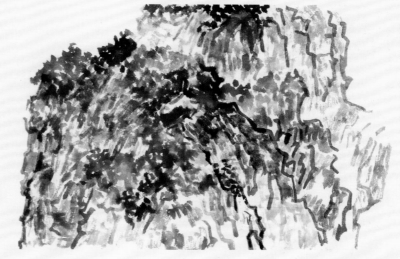

4步，先勾勒出前方山体的顶部结构，并以此生发继续。加山顶部的矾头，表示远树与杂灌木，将前山体丰富完善。以此再生发后山体，勾勒相对简约，以区别前后不同空间。

5步，在后方山体勾勒出的基础上，再加以皴擦，丰富其造型，专业用笔与前后空间处理。

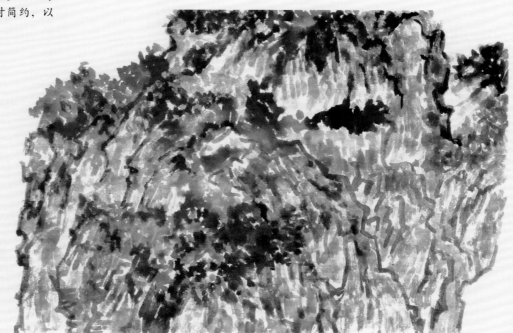

6步，不断勾皴擦点染以丰富完善前后山体，在区别前后基础上再混沌整体处理。错位复勾醒出重点，力追浑厚华滋，浑然一体。

主峰法第三组：

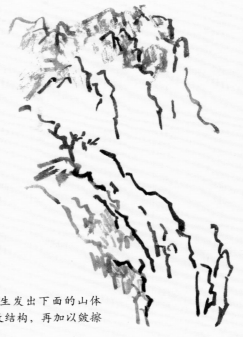

1步，先勾勒出上方山体的顶部结构，并以此生发继续。

2步，推导出上方山体的三个顶部结构，并加以皴擦丰富。

3步，按2步骤生发出下面的山体造型。先勾勒出大致结构，再加以皴擦丰富。

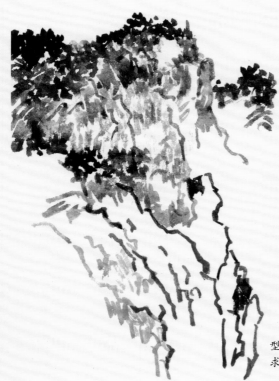

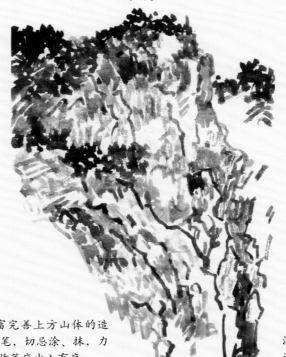

4步，不断丰富完善上方山体的造型，注意书写性用笔，切忌涂、抹，力求笔笔分明，起笔收笔应出入有序。

5步，向下山体生发，使其分明又浑然一体。先勾后皴、先皴后勾与边勾边皴混用。

6步，"雨点皴"按山体石块的不同方向，皴出外拓体积特征与趋向，使其统一中有丰富变化。

7步，运用勾、皴、擦、点、染的笔墨语言丰富山体、山身与山顶的造型与笔墨铺陈，使之进一步丰富，接近完善。

8步，在完成一遍的勾皴擦点染后，再视整体上的气势、先画出重点结构，进行多处错位复勾，同样力追浑厚华滋。